讀出中國繪畫的內心戲

十大主題劇透時代風尚、熱議奇人軼事，解讀畫作背後的文化和美學密碼

魏茹冰　曹昕玥　著

目錄

文・魏茹冰

傳神

想像力是照亮世界的光，而畫家是人類的眼。和其他動物不同，我們的眼睛能朝外觀，飽覽大千世界；我們的眼睛也能朝內看，回應內心的呼喚。

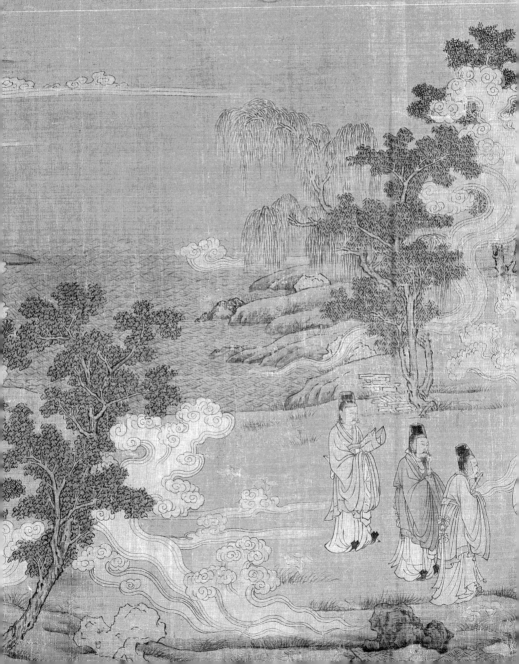

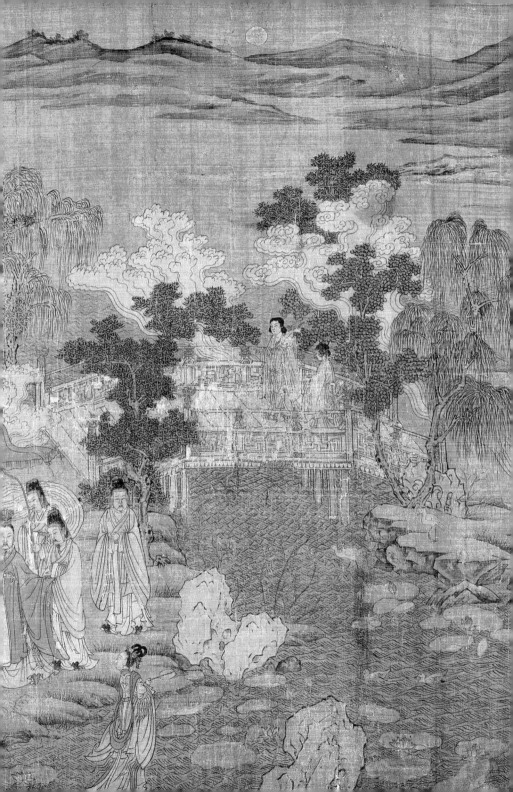

幾萬年前的原始人就會畫畫。不過，在後來很長一段時間裡，當畫家並不體面。農業社會中，大夥兒普遍沒文化，也窮，不管在古代的中國還是希臘、羅馬，買畫看畫對老百姓來說基本不可能。想靠畫畫吃飯，就得給有權有勢的階層打工，也就是當畫工，和木匠、鐵匠、裁縫同等地位。

中國古代的畫工主要負責兩種活兒：

首先，給公家機構或富人畫宣傳畫。佛道宗教畫是一大類，將神佛聖賢、天國地獄的模樣畫在牆上，供群眾圍觀學習，在八卦之餘順便接受教義薰陶。甘肅敦煌由於特殊的歷史地理條件，保存了不少古代佛教壁畫。世俗的政治宣傳畫是另一大類，東漢皇帝曾令畫工將開國功臣二十八人的肖像畫在皇宮裡，但由於戰爭頻繁，宮室建了燒、燒了建，這類畫兒能留到今天的很少。

● 敦煌壁畫主要由寺院或當地富人出錢請工匠繪製，有時甲方也會把自己畫進去，就像這張圖裡的紅衣女子

● 東漢時期墓壁畫裡的人物就是典型的「行活兒」

其次，為有錢人的陰宅繪製墓壁畫。那時有錢人普遍相信死後升仙，為了成全先人，孝子賢孫要在墓室裡準備好「升仙圖」。「升仙圖」的內容大同小異，日月星辰、伏羲女媧、四大神獸，保佑升仙之路一路平安。交通工具是必需的，龍虎鳳、小飛車、筋斗雲，任由選擇。生前喜歡吃什麼、穿什麼，有什麼想帶去「那邊」的美好回憶，只要墓主級別到位，畫工都能給弄上牆。

<div align="center">

聽起來沒毛病，但這類畫有個致命傷：

都是行活兒。

（編注：意指缺乏創造性、套用既有模式，如同生產線
大量製造的作品或商品。）

</div>

這門生意比較特殊：畫得逼真，甲方不給加錢；畫馬虎點吧，也沒聽說甲方能半夜爬到乙方家裡逼著修改的。於是乎，畫工紛紛走上放飛自我的大道，所畫人物面貌動作千篇一律，後來連標準側臉都懶得畫，畫成了四分之三側臉，一筆勾，省事！學者只好美其名曰「古畫皆略」。

到了文藝復興時期，繪畫的黃金年代開啟，近代西方美術誕生。從十三世紀的喬托（Giotto di Bondone）開始，畫家們得以衝破中世紀宗教畫的條條框框，自由地觀察和表現世界。

在中國，這一突破早在四世紀就到來了。這裡必須提到一個人：

顧愷之

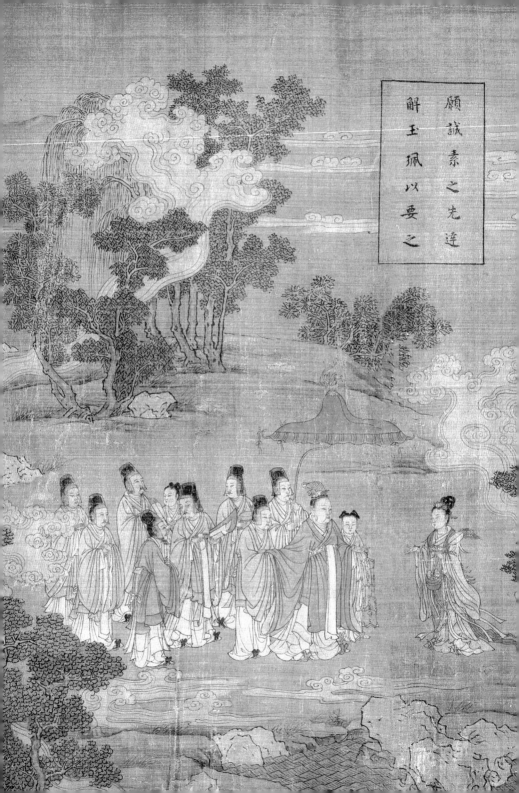

願誠素之先達
解玉珮以要之

中國畫家第一撥大牛共四位：顧愷之、陸探微、張僧繇和吳道子，被後世尊為「畫家四祖」，老顧占據首席。在他之前很多人都會畫，可先輩們只是「畫工」，顧愷之則是公認的第一位專業畫家。

中國畫壇不缺高手，但有一點很吃虧，就是**中國畫家的世界影響力普遍低於西方同行**。米開朗基羅、達文西這些人名，全世界不管知不知道他們作品的人都聽說過，但同時代的唐寅、仇英、沈周和文徵明，中國之外知道他們名字的又有幾人？

影響小，一個重要原因是國畫存世少。古畫多被畫在絲絹或宣紙上，水淹火燒、盜賊偷搶、戰爭動盪，都會造成致命破壞，再加上有些奸商人為毀損，能保存至今的十中無一。

將北京、上海、臺北三地頂級博物館裡唐寅的書法和繪畫加一塊，不過區區十幾張。而跟「畫家四祖」相比，老唐已經非常幸運，因為那四位**爺傳世真跡數量總計：0。**

這是一件比較喪的事。

不幸中的萬幸，顧愷之和吳道子的作品還有少量後人摹本。陸探微據說學的顧愷之，兩人畫風一致。而張僧繇又是吳道子的偶像，這兩位路子相近。所以我們雖然無緣得見陸、張真跡，但對大神的風範還是可以大體上把握一下的。

之前說過，畫畫這門技藝地位不高，不過到東晉，情況有點不同了。

西元220年東漢滅亡，三國鼎立。之後西晉短期統治了幾十年，接著南北分裂，長江以南歸東晉，北方陷入五胡十六國大混戰。420年開始，歷史進入南北朝對峙時期，直到589年隋朝滅掉南方的陳朝，天下重歸統一。

顧愷之就出生在這個朝不保夕的混亂時空裡。

● 宋 佚名 顧愷之《洛神賦圖》摹本局部

傳神

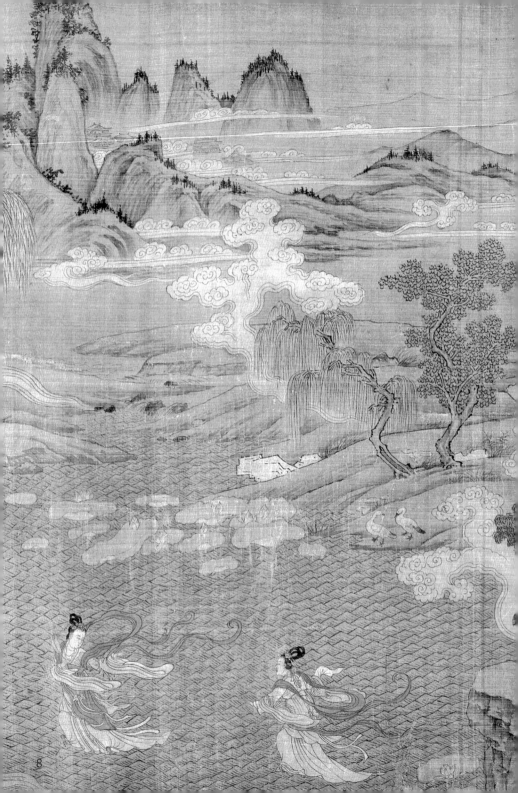

東晉南朝和歐洲文藝復興時期有那麼點像，
都是畫家湊一起。

十四世紀歐洲黑死病大爆發，死了兩千五百萬人，平均每三人中就掛掉一個。大家劫後餘生，覺得不對呀，上帝咋不出來管管呢？合著平時拜神都白拜了？！神的光環逐漸褪色，人的覺醒開始。富人們看夠了耶穌的**苦瓜臉**，想換換審美，於是畫家的春天來了。

而東晉加南朝宋、齊、梁、陳一共兩百多年，基本在上演《冰與火之歌：權力遊戲》。皇帝換了幾十個，平均每人幹不到幾年，別說獨攬大權，連善終的都少。歷史書有點像狗血連續劇，姓司馬的搞姓司馬的，姓王的和姓謝的搞姓司馬的，姓王的姓謝的相互搞，其他人搞姓王的、姓謝的，最後大家一起玩兒完。

皇帝自顧不暇，沒心思抓文宣。「升仙圖」的市場急遽縮小。但是貴族階層這邊，大家忽然發現，畫畫兒好呀！

那年頭混圈子標準高，要出身豪門、長得帥，還得氣質出眾。秀氣質有很多方式，有整天曠工玩辯論賽的，有穿透視裝、高跟鞋上朝的，有修仙的、酗酒的、裸奔的，少了皇權這個緊箍咒，大家隨便嗨。不過，**高級的玩法還是搞文藝**。宮鬥這麼燒腦，業餘時間總要放鬆放鬆。**畫畫兒、賞畫兒，養性又怡情**，不錯！諸多有錢有閒的聰明腦袋肯鑽研繪畫，整個行業的水準自然噌噌上漲。

像老顧，江蘇無錫土著，官三代。那年頭官僚子弟唯一的出路是進官場，好嘛，隔壁老王拉你一起搞老謝，去不？

● 宋 佚名 顧愷之《洛神賦圖》摹本局部

傳神

9

去不去都比較危險。明智的選擇是在家狂歌縱酒、潑墨揮毫，老王來了，給免費畫個英俊瀟灑的大頭像。既不得罪老謝，老王還不好意思戳你脊梁骨，多有氣質。

顧愷之號稱「**才絕、畫絕、癡絕**」，癡迷畫畫確實是愛好，也多少是為了保命。他一輩子跟過不少老闆。桓溫、殷仲堪，還有謝安，這些人都當過顧家座上客。這幾位大老之間的恩怨很複雜，桓溫跟謝安是政敵，想弄死謝安，沒成功；殷仲堪則被桓溫的兒子桓玄弄死了；而顧愷之憑著出眾的畫技，居然跟各位老闆都處得挺好，平安活到六十多。

大牛不是憑空蹦出來的，
時勢造英雄。

按中國第一部繪畫通史專著《歷代名畫記》的說法，從西晉到南朝，知名畫家多達一百二十餘位。顧愷之生前名氣不算最大，但論後世影響，沒人能超過他。**別人埋頭畫就完事，唯獨顧愷之自立山頭，創立了密體畫派。**密體，顧名思義就是畫面上線和線排列緊密、銜接自然。顧愷之筆下的每根線幾乎都一樣纖細柔長，連綿流暢、迴環宛轉，就像春蠶吐絲。後人給這樣的畫法起了個專用名：**春蠶吐絲描，它又叫高古遊絲描，是國畫十八描中最古老的一種，由此誕生了中國工筆畫。**

對比一下，這是中國現存最早的紙本畫《墓主人生活圖》，是跟顧愷之時代接近的畫作。

墓主人端坐在畫面中央，頭戴冠帽，身穿長袍，手執團扇，好不悠閒自得。身邊丫鬟侍立，後方女僕在灶間忙碌。墓主人左邊有棵大樹，樹下馬夫在備馬，樹上鳳鳥棲息。畫面上方，左右各一個圓圈，左邊圓圈裡畫了隻蟾蜍指代月亮，右邊圓圈裡的金烏象徵太陽。這樣看來，這位墓主人

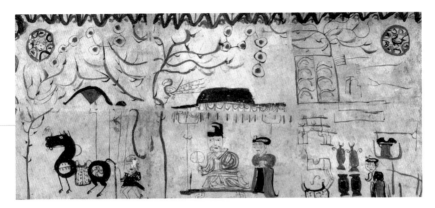

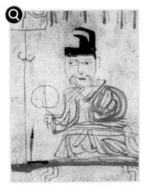
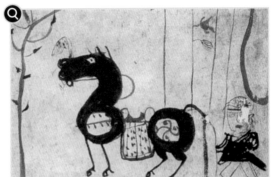

●東晉《墓主人生活圖》局部

頭頂日月，奴僕成群，真是富貴雙全。

　　論年代和保存的完整性，這幅畫無疑是珍品。**論畫面本身，人物形象簡潔、色彩明快、構圖均衡，頗有反璞歸真的趣味。**但這位畫家還沒有控制線條的意識，只是像小朋友畫的蠟筆畫那樣，用顏料將輪廓裡的空白胡亂塗滿完事。

與該畫時代相近的歐洲畫作也大同小異：

稚拙樸素的古羅馬壁畫
滿滿的呆萌氣息。

當時光學、透視學、解剖學等跟繪畫密切相關的學科都沒產生，人們對世界的觀察還停留在淺層。對多數畫家來說，能大致畫對人物姿勢就不錯了。至於構圖和諧、表情生動、畫面豐富等暫時沒能力顧及。

顧愷之的畫作卻展示出了卓爾不群的氣質。

《列女仁智圖》裡這位女士雖然站在地上，卻彷彿即將御風而起。動態哪來的？靠線條。其實古人衣服下襬不像畫裡那麼費布，顧愷之玩了點誇張。線和線平行環繞，像漣漪一圈圈擴展，表現出絲綢的細滑垂墜，也暗示人在動、風在吹。領口、袖口和裙襬相互呼應，整體趨勢上飄，一位迎風而立的高貴淑女就這麼呈現在觀眾眼前。

●宋 佚名 顧愷之《列女仁智圖》摹本局部

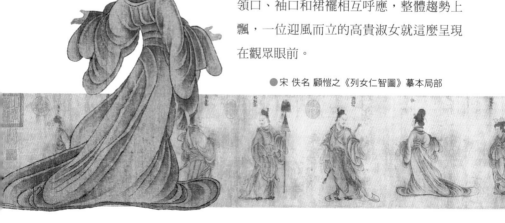

以靜寫動，
這是顧愷之的首創。

　　出了個顧愷之，中國人才知道原來線條有這麼多花活可以玩。在他的基礎上，後輩畫家創新層出不窮：要威武雄壯，有**鐵線描**；要靈動多變，有**蘭葉描**；畫老頭兒顫顫巍巍，戰筆**水紋描**；畫神仙奇奇怪怪，**曹衣描**……從此中國畫就像被女媧吹了一口氣的小泥人——活了。

　　老顧不只會畫，還獨創了一套繪畫理論，濃縮成三句內功口訣：「**傳神阿堵**」「**以形寫神**」和「**遷想妙得**」。最核心的概念就是「**傳神**」，只有形似不夠，必須把畫中人獨特的精神面貌表現出來，而最能傳神的地方，非眼睛莫屬。

　　傳說，有一次老顧給老闆殷仲堪畫像。殷仲堪是獨眼，這背後有個感人的故事：殷家老爹患病多年，殷仲堪服侍病人，不小心用沾著藥的手揩眼淚，這才瞎的。顧愷之有招，用飛白技法，落筆時透過控制力道、速度和蘸水量讓線條自然留白，製造出「輕雲蔽月」的效果，遮蓋了眼疾！殷老闆開心極了。

　　之前說過東晉南北朝是亂世，大家需要精神依託，信道教的不少。道教徒給孩子起名喜歡用「之」字，什麼王羲之、王獻之、劉牢之、祖沖之，當然，顧愷之也在其列。或許是受了道家修仙風潮影響，顧愷之從曹植的名篇《洛神賦》中得到靈感，留下了《洛神賦圖》。

　　據說，《洛神賦》原名《感甄賦》，是曹植為紀念自己嫂子，也就是曹丕的妻子甄氏而作。在歷史上，甄氏美貌過人，卻命運悲慘、不得善終。曹植為她作賦，是單純地打抱不平，還是為抒發內心縹緲難言的情愫？我們已無從得知。

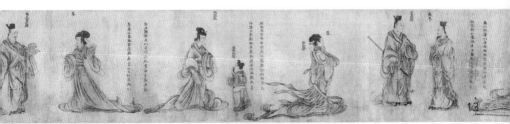

香豔的故事惹動了無數八卦黨，閒人給甄氏編了個名兒叫甄宓，香港TVB還給她拍過電視劇。不過也有人質疑，中國人最講禮義廉恥，曹植再奔放，也不敢昭告天下說愛慕自己的嫂子！也許人家只是繼承了屈原以來的傳統，託美人以言志，名為想嫂子，實為想皇帝，也就是他親哥——簡直越洗越黑。

●宋 佚名《洛神賦圖》摹本中的曹植

《洛神賦》原文比較長，大致意思是，曹植出了洛陽，要回山東自己的封地去，在洛水岸邊遇到了美麗的洛神，雖然兩心相許，但神和人身分相差太遠，最終只能遺憾分手。

畫卷開頭，男女主角初見面，一個在岸邊，一個在水上。曹植寫洛神「肩若削成，腰如約素。延頸秀項，皓質呈露。芳澤無加，鉛

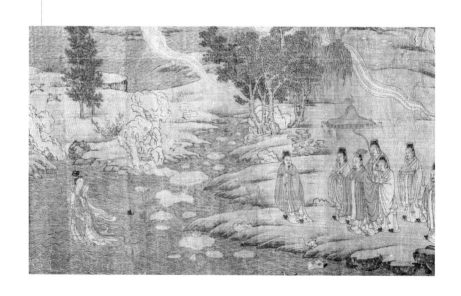

華弗御。雲髻峨峨，修眉聯娟。丹唇外朗，皓齒內鮮，明眸善睞，靨輔承權。瑰姿豔逸，儀靜體閒。柔情綽態，媚於語言」。翻譯過來大致是：

窄肩細腰人苗條，

雪膚長脖素顏妙，

唇紅齒白眼含情，

頭髮濃密氣質好，

舉止溫柔嘴巴甜，

直男一見被迷倒。

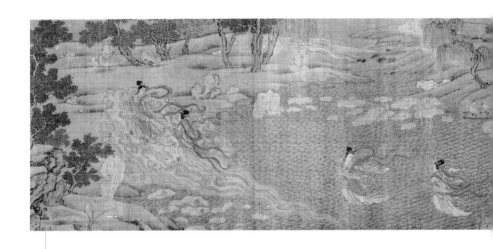

如果說曹植奠定了千百年來男誇女的嘴炮套路，那麼顧愷之則奠定了千百年來古典美人的形象。洛神是神靈，四海八荒哪兒也限制不了她。她可以帶著侍女在雲霧間悠遊，可以在山間戲花逐鳥，也可以大膽地降臨到情人眼前，向對方傾訴思念。

傳
神

遵循故事情節的推進，同一個角色在同一幅畫中出現多次，這是國畫特有的表達方式。所以有人說，西方繪畫是空間的藝術，國畫則是時間的藝術。

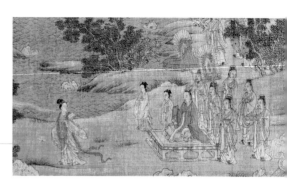

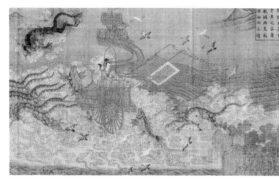

分別時刻來臨，洛神乘著六龍雲車，在侍從和神獸的護衛下遺憾離去，顧盼之際，展現出對詩人繾綣難捨的深情。

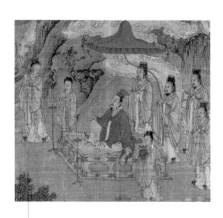

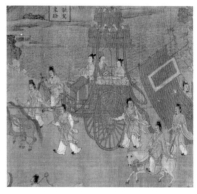

男主曹植這邊，失魂落魄地癱坐在原地，對命運的殘忍安排憤憤不已，卻又無可奈何。最終只得登上馬車，啟程離開，將滿腹惆悵留在身後。

曹植用浪漫筆法將甄氏寫成洛水女神，是為了避忌現實政治壓力。顧愷之自幼飽讀詩書，不可能不知道史實，那他打算還原真相嗎？並沒有。他用更加瑰麗的想像賦予洛神形貌，讓俗世中那個被丈夫背叛、拋棄以致含冤慘死的妻子上升到天庭，同諸佛賢聖比肩，獲得了被世人緬懷和思慕的資格。

　　顧愷之當然不僅擅長傳「神」，也同樣擅長讓普通人有神，《女史箴圖》是經典代表。女史是宮中女官，負責教嬪妃禮儀規矩。畫名「女史箴圖」的意思大體可以理解成「聽容嬤嬤教你怎麼做女人」。目前這畫有兩個摹本，經專家考證，品質更高的一卷是唐朝人臨摹的，另一卷大約畫於南宋。宋摹本現藏北京故宮博物院，而唐摹本流落去了大英博物館，時間是八國聯軍侵華戰爭後，背後的辛酸也就不言而明了。

　　原畫多達十二段，每段一個小故事，可惜前三段已經遺失，現存只有九段，如果給這九段編個目錄，大致如下：

一、史上婦德典範：馮婕妤、班婕妤

二、修德光榮，邀寵可恥

三、婦女怎樣在現實生活中加強修養

原則	親密關係	道德	自律	情緒管理
要像愛臉蛋一樣愛節操	感情交流要做好，多和老公把嘴嘮	舉頭三尺有神明，背地別幹虧心事	沒事常常反省，勤做自我批評	矜持守婦道，老公拒絕要微笑

四、總結和課後作業

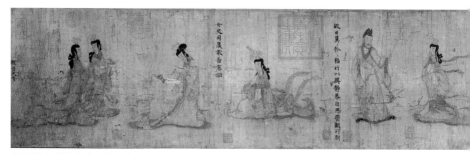

●唐 佚名 顧愷之《女史箴圖》摹本

也就是說，

這其實是一部連環畫版的
宮廷婦女教材。

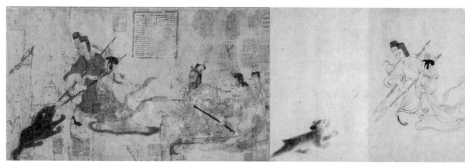

●唐 佚名 顧愷之《女史箴圖》摹本局部　　　　●宋 佚名 顧愷之《女史箴圖》摹本局部

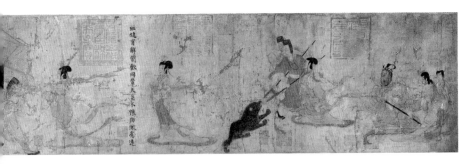

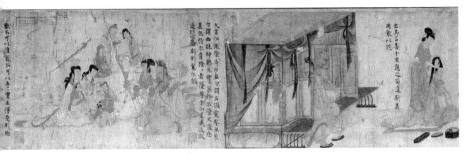

考慮到那時婦女識字的少，用連環畫當教材也算是接地氣了。按照唐摹本的大小，這張畫寬二十五釐米，長三百四十九釐米，畫在絲絹上，平時捲起收納，想學習的話可以隨時展開。

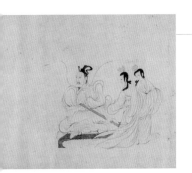

○ 這是現存畫卷的開頭第一段，講的是西漢「馮婕妤擋熊」的故事：漢元帝跑到皇家動物園看鬥獸，沒承想有頭熊暴走，直接往大殿上衝。左右全嚇跑了，唯獨馮婕妤不躲閃，拿自己嬌小的身軀當盾牌擋在熊面前。漢元帝十分感動，給小馮提了一級職稱。

對比唐、宋兩個摹本，前者富麗緊湊，後者清秀而構圖鬆散，展現出時代審美變遷。顧愷之筆下真跡又該是怎樣的光芒四射？只可惜，這個疑問我們再也無法找到答案了。

放大看宋摹本細節，畫開頭有四句題詞：「玄熊攀檻，馮媛趨進。夫豈無畏，知死不吝。」這是表彰小馮女士。

坐著的男子是漢元帝，身邊兩位妃嬪已經嚇得起身躲藏，衣袂翻飛，暗示跑路速度飛快。皇帝本人勉強保持鎮定，手按長劍，打算給這頭毛茸茸的「反賊」一點顏色看看，但驚恐的小表情，以及兩條嚴重違背牛頓定律、擅自騰空炸起的帽帶已毫不留情地出賣了他的內心，似乎在狂喊：「誰來救救我呀！」

順便說一句，妃子們頭上大蛾子觸角似的飾品叫步搖。不過在漢朝，這種首飾只有皇后能戴，晉朝後才在貴婦中流行開來。

女英雄華麗登場。她昂首挺胸屹立於「反賊」熊跟前，姿態優雅，彷彿自帶鼓風機。兩條衣

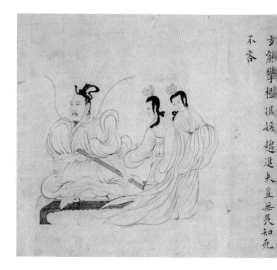

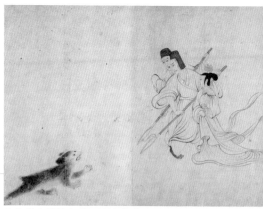

● 宋 佚名 顧愷之《女史箴圖》摹本局部

22

帶飄飄，髮型卻紋絲不亂，一看便知主角光環護體，收拾個把熊還不是小菜一碟？

　　至於這頭過於嬌小的熊……為了突出女主角的高大形象，只好委屈它了。**縮小配角，突出主角，這是古畫慣用的手法**，顧愷之單在《女史箴圖》裡就玩了不止一遍。

比如畫面第三段：

　　畫面題詞：「**道罔隆而不殺，物無盛而不衰；日中則昃，月滿則微；崇猶塵積，替若駭機。**」

　　這是教育女子盛極必衰，不要貪求榮寵。畫左側蹲著個武士，張弓搭箭，瞄準右邊山中的老虎。跟人比起來，老虎有點像吃胖的橘貓，身形被不成比例地縮小，跟前邊畫熊的手法一模一樣。

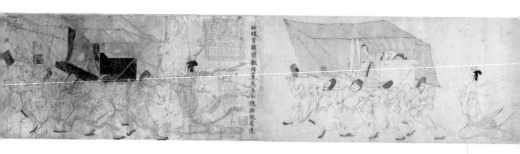

　　這是《女史箴圖》第二段，叫「割歡同輦」。女主角變成了班婕妤，皇帝也換成漢元帝的兒子，漢成帝劉驁。劉驁想拉著班婕妤一塊坐人力車玩耍，小班十分感動，然後拒絕了，理由是聖明天子應該跟賢臣、大學者這些在一起，和女人廝混體統何在？

　　來看看幾位人物的表情：

漢成帝

漢成帝貴為天子，顧愷之卻只給了他花生米那麼大點空間，勉強露出半張面孔，一副委屈巴巴的樣子。

班婕妤

女主角班婕妤直面帝王，身姿飄逸中內蘊堅韌，如迎風之竹。

無名女配

皇帝身邊的無名女配角將臉扭到一邊，也許是有些羞澀，也許在掩飾尷尬？

《女史箴圖》雖還未完全跳出道德說教的路子，但畫中人已經有了個性。班婕妤面容溫和、姿態堅定，同皇帝車輦保持距離，顯示出強大的自信。成帝庸懦但不凶暴，面對拒絕也只是面露惋惜。**畫中人在顧愷之筆下有了鮮活的人氣，這就是宗師範兒。**

　　第四段是《女史箴圖》最為人熟知的片段，被選進了中學教材。左側紅衣少女身著高腰裙，顯得腿長兩米八。蛾眉入鬢、櫻桃小口，衣袖高捲，格外幹練靈動。右邊女士面帶微笑，對鏡輕攏髮鬢。鏡裡的側顏角度刁鑽，眉骨、眼角、下巴這些轉折點一氣呵成，倘若稍有停頓，美人便不夠精緻。再想想這一切都是用毛筆在更柔軟的絲絹上畫出來的，畫家落筆的精確和魄力令人稱奇。

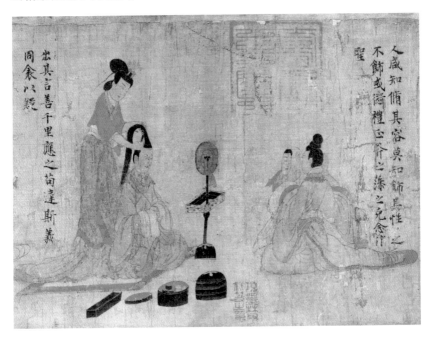

難道別人就不會畫美麗的女子嗎？再來對比一下前代作品。

●西安出土的西漢墓壁畫

●鄭州出土的東漢墓壁畫

●西安出土的西漢墓壁畫

在顧愷之以前，畫者很少會注意觀察女子的日常生活，更別說在梳頭、洗臉這些小動作裡發掘出東方女性的柔美。

而在顧愷之的畫裡，夫妻坐床頭閒話家常，連帷帳的立體感也細心地用濃淡墨色渲染。男人盤腿作摳腳狀，一腳懸空踩在鞋上。女人頭髮隨便攏著，胳膊大大咧咧地架在床頭。老夫老妻，神態宛然，讓千年後的觀眾會心一笑：老顧呀老顧，平日您在家莫非也是如此？

《女史箴圖》中還有這樣的場景：老媽斷然出手一把揪住熊孩子頭髮，叫你小子皮！作業寫完沒？小朋友嘛，熊歸熊，打扮可不含糊，瞧這大紅背帶褲，放在今天也算得上潮童一枚。

本是宣講封建婦德，都怪老顧畫得太好，品德課變成了美術課。直到如今，畫裡想宣揚的思想早跟帝國時代一起進了故紙堆錦灰堆，畫中人卻永遠活在人們心裡。

出人意料嗎？或許這正是顧愷之的「陰謀」。身為官場中人，畫什麼他未必能全做主，可怎麼畫，他說了算。**用自己的手畫出自己的心，才夠得上「畫家」二字。**

就算生逢亂世，只要有一支筆，畫家可以上天入地，在自己一手打造的夢幻裡歡笑、哭泣、歌唱，將現實中難以成真的願望盡情揮灑。**從此，手藝活脫胎換骨，成了藝術。「傳神」二字，輝映千古。**

這就是「畫壇四祖」之首
——顧愷之。

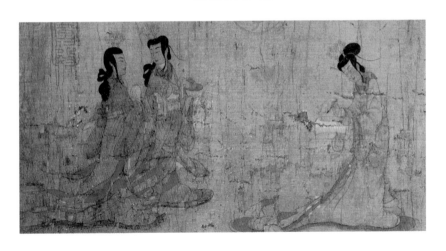

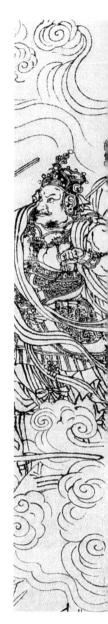

顧愷之
348-409

顧愷之畫人，有時畫好後幾年都不點眼睛。為佛像點睛收參觀費，幾天內籌集到百萬錢。

他跟朋友月下隔牆對詩，朋友中途溜走，他竟沒有發覺，獨自激情吟誦到天亮。

老闆兒子偷他畫，他說「一定是我水平太高，畫自己成精飛走了」，一笑了之。

喜歡倒啃甘蔗，自稱「漸入佳境」。

文采出眾，桓溫重金修繕江陵城，讓賓客點評，顧愷之應聲道「遙望層城，丹樓如霞」，大獲讚賞。

顧愷之小名「虎頭」，後人以「虎頭」作為他的代名詞。

吳道子
約680-759

吳道子是「畫家四祖」中出生最晚的一位，篤信佛道，擅長道教神仙圖和佛教地獄變相。據說他喜歡把權貴的像畫在地獄裡，嚇得觀眾毛髮倒立。今天大家熟知的觀音像和鍾馗捉鬼像，都是他首創的。

唐玄宗讓他在皇宮裡畫嘉陵江風景，三百里山水，他只用一天就畫好了。

吳道子在顧愷之和張僧繇的技法基礎上創造了一種新的線描法，蘭葉描。利用行筆的輕重緩急，表現線條的粗細節奏變化，這是國畫技法的又一次飛躍。

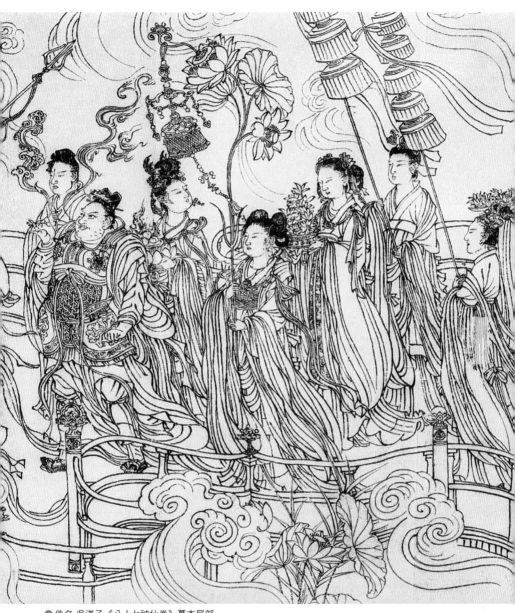

● 佚名 吳道子《八十七神仙卷》摹本局部

文・曹昕玥

素顏

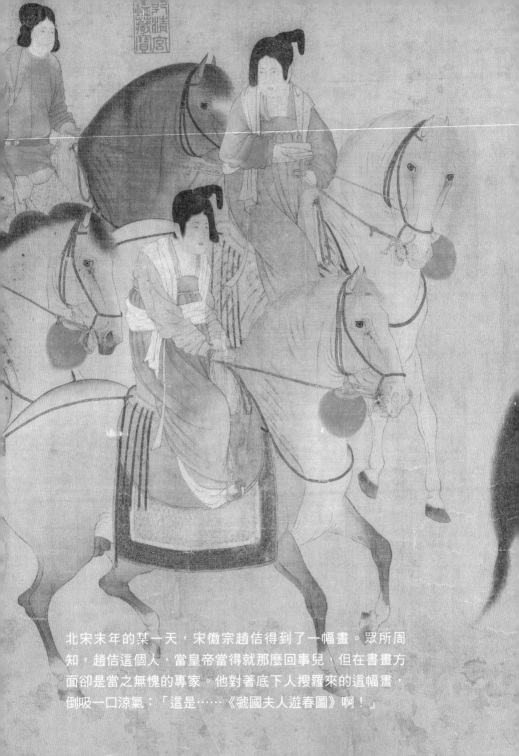

北宋末年的某一天，宋徽宗趙佶得到了一幅畫。眾所周知，趙佶這個人，當皇帝當得就那麼回事兒，但在書畫方面卻是當之無愧的專家。他對著底下人搜羅來的這幅畫，倒吸一口涼氣：「這是……《虢國夫人遊春圖》啊！」

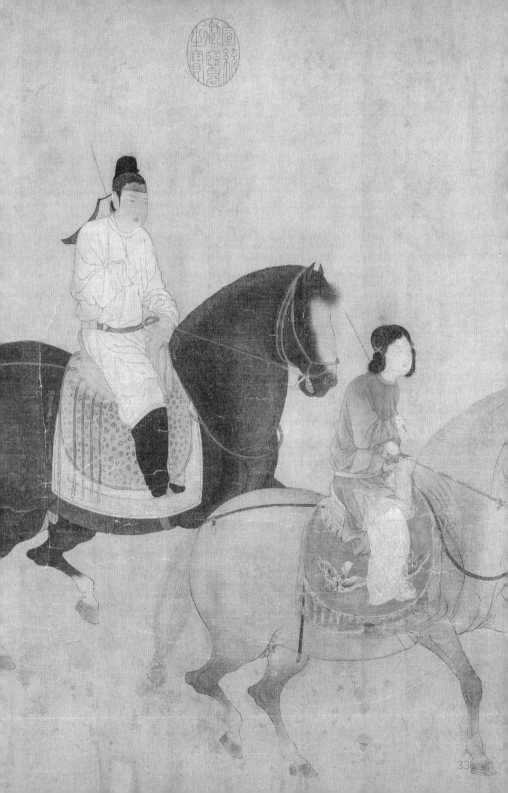

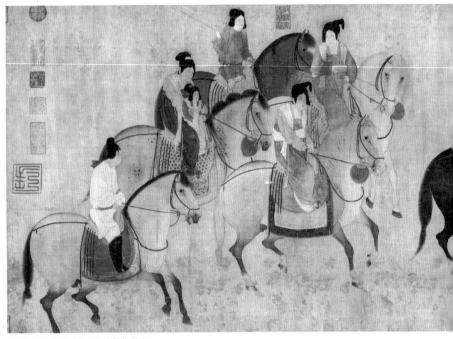

●宋 佚名《虢國夫人遊春圖》摹本

　　身為被皇位耽誤了的藝術家，趙佶可謂眼光老辣。這幅畫正是唐代畫家張萱的代表作。趙佶對此畫愛不釋手，天天吃飯對著，睡覺摟著。終於有一天，他把翰林圖畫院的眾位畫手叫到跟前，讓他們照著copy一幅，越像越好。他想幹什麼呢？

　　據說，某些有錢人為了安全起見，把價值連城的真珠寶、真鑽石鎖在銀行保險箱裡，平時只戴假貨。估計趙佶的想法也差不多。他擔心脆弱的畫卷經不起自己日夜摩挲，所以想把真跡藏起來，平時就靠山寨版飽飽眼福。

●宋 《宋徽宗像》

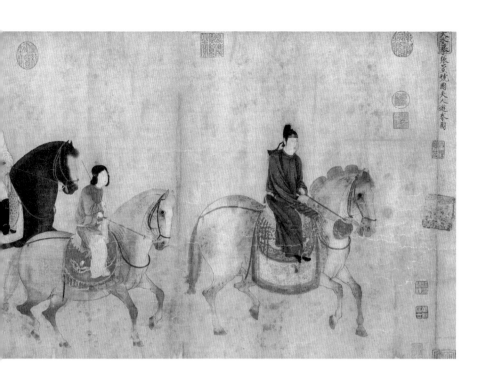

到了截稿日，趙估擔任唯一的評委，親手挑出了其中最傑出的一幅作品。唐代人物畫多用「鐵線描」勾勒線條。該技法的特點是線條粗細大致均勻，方直有力，如同鐵絲。以「鐵線描」表現的硬質衣料，有種沉重下墜的質感。從唐代畫家閻立本的《步輦圖》中可見一斑。

●唐 閻立本《步輦圖》

而宋代的《虢國夫人遊春圖》摹本的線條卻圓潤柔和而不失細勁，在典雅富麗的盛唐氣象之中，融入了北宋翰林圖畫院那種清新雅致的畫風。

所以，我們今天看到的這幅畫，

其實是唐宋兩代宮廷繪畫技藝的非凡「合體」。

不過，此時的北宋已經離末日不遠了。

靖康元年（西元1126年），徽欽二帝以及幾百名皇子皇女、宗室成員，連同宮裡的財寶、古董、書畫，一股腦兒被擄到了金國。

整整七十年之後，金國的第六代皇帝完顏璟，從塵封已久的戰利品倉庫裡挖出了兩幅畫。

吹走畫軸上厚厚的灰塵，完顏璟被底下露出的真容驚呆了：為什麼趙佶會收藏兩幅幾乎一樣的畫？

這個完顏璟並不是大老粗。很快，他辨認出其中一幅是更古老的真跡，而另一幅是摹本。稍微一想，他就明白了：肯定是趙佶給自己搞了個備份，一幅用來藏，一幅用來玩。

所以，他提筆就在宋代摹本上題了這麼幾個字——天水摹張萱虢國夫人遊春圖。

「天水」指的正是趙佶。趙佶病逝後，被金人追封為「天水郡王」。「天水」兩個字取自宋朝國姓「趙」的郡望——隴西的天水。根據《宋史》卷六十五記載：「天水，國之姓望也。」意思是，天水是趙氏家族的發祥地。

完顏璟究竟會不會搞錯昵？

　　歷來有兩種說法。一派認為：趙佶擅畫這點不錯，但他是以花鳥畫馳名業界。被公認為趙佶真跡的作品中，沒有一幅是人物畫。所以，這個摹本也不大可能出自趙佶之手。他親自主管翰林圖畫院，搜羅天下出色的畫手，穩穩地當上了甲方爸爸。**而這個摹本的作者，多半是圖畫院中沒能留下姓名的悲催乙方之一。**

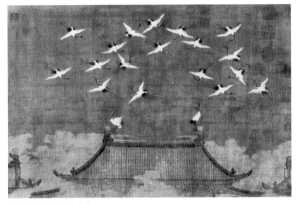

●宋 趙佶《瑞鶴圖》

　　另一派觀點則認為：完顏璟是什麼人？他可是趙佶的骨灰級粉絲，一筆瘦金體學得幾可亂真。就連「天水摹張萱虢國夫人遊春圖」這幾個字，他都是用瘦金體所寫的。既然完顏璟都欽定這幅畫是自己偶像臨摹的，那不會有錯吧？

　　反正，這兩種說法的支持者都不少，至今也沒有吵出個定論。

　　也許你要問了，為什麼只為這幅宋代摹本喋喋不休，卻不放出唐代張萱的原圖讓大家瞧瞧呢？答案很無奈，因為原圖已經散失在了歷史的塵煙中。

　　不光這幅原圖咱們無福得見，事實上，至今並沒有任何一幅畫被公認為張萱的真跡。很可能，他連一個小紙片都沒有留下來。

甚至，張萱本人的資料也少得可憐。

出身宰相世家的唐人張彥遠寫的《歷代名畫記》，其中提到張萱的只有寥寥幾個字，說他擅長畫人物，尤其愛畫婦女和嬰兒。

另一位唐人朱景玄則寫出了**我國已知最早的一部斷代畫史《唐朝名畫錄》**，把畫家分為「神、妙、能、逸」四品，張萱被歸入「妙」品。這本書涉及張萱的筆墨要多一些，可是除了誇他畫得好之外，還是什麼八卦都沒有。咱們最多能從中得知他是唐代京兆人，也可以看到他那一串長長的作品清單（如今無一現世，不知是否已灰飛煙滅），卻連他的官職都無法確認，更別提生卒年分了。

所以，咱們還是把目光聚焦到
這幅畫本身吧。

畫面中的主角，正是歷史上最著名的素顏美女，沒有之一。

為什麼這麼篤定地說「沒有之一」呢？因為，「素面朝天」這個詞，打一開始就是從她身上來的，她是如假包換的「素顏」版權所有者。

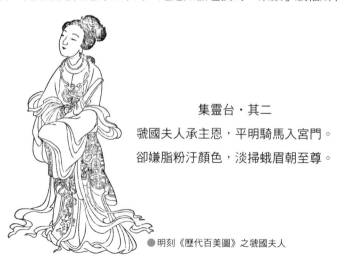

集靈台·其二

虢國夫人承主恩，平明騎馬入宮門。

卻嫌脂粉汙顏色，淡掃蛾眉朝至尊。

●明刻《歷代百美圖》之虢國夫人

晚唐詩人張祜的這首《集靈台·其二》，奠定了大多數人對虢國夫人的第一印象。「集靈台」這個地方你或許不熟，但它的別名你一定很熟——正是李隆基和楊玉環三更半夜給「單身狗」發狗糧的那個長生殿。

　　楊玉環得寵以後，娘家人個個沾光。天寶初年，李隆基把她的三個姐姐全都封為國夫人，其中三姐就是虢國夫人。

　　虢國夫人很早就死了老公。而且，她作為楊玉環的同胞姐姐，美貌毋庸置疑。眾所周知，小媽、大嫂、兒媳婦這樣的身分都不能阻止李唐皇室「追求真愛」。所以，李隆基這位美豔的大姨子虢國夫人，不免給了後世文人們許多嚼舌的空間。

●唐 《唐太宗半身像》局部

●明 《唐玄宗畫像》局部

別以為朕看不出來
有人在影射朕。

　　虢國夫人究竟有多美呢？那真是「著粉則太白，施朱則太赤」。化妝品對於大多數妹子來說，或許可以錦上添花；但是對於天生麗質的絕色來說，就只是畫蛇添足了。

就好比今天的某些經紀人請求粉絲在跟自家藝人合影自拍的時候不要開美顏。因為，美顏相機雖然可以讓普通人磨皮削骨、美上一個臺階，可對於本來就比例完美的藝人來說，美顏＝毀顏。

所以，虢國夫人仗著自己顏值過硬，堅持素面朝天。

說到這裡，我們不妨先來瞧一瞧當時的美妝風向標究竟是怎樣的。

這樣的：

● 《新疆吐魯番張禮臣墓絹畫舞樂圖》局部其一

這樣的：

● 《新疆吐魯番張禮臣墓絹畫舞樂圖》局部其二

還有這樣的：

● 《新疆吐魯番張禮臣墓絹畫》局部其三

如果說虢國夫人要畫一個完整的妝容，那麼，她首先得敷一臉雪白的鉛粉，再用胭脂把兩頰抹成猴屁股，然後斟酌著最新的時尚趨勢描上兩道青黑的眉毛，緊接著在額頭貼上花鈿，往嘴邊點兩粒黑痣般的「酒窩」（面靨），或許再向太陽穴處添兩道血痕似的斜紅，最後塗一張濃豔的小紅嘴。

總而言之，當其他妹子還在糾結「交往多久可以讓男友看到自己卸妝後的真容」的時候，自信滿滿的虢國夫人，就這樣頂著一張不施脂粉的臉見情人天子妹夫去了。

　　不過，按照較為靠譜的《舊唐書》的說法，虢國夫人真正的情夫其實是堂兄楊國忠。楊氏兄妹生活豪奢，有杜甫的《麗人行》為證：

「就中雲幕椒房親，賜名大國虢與秦。紫駝之峰出翠釜，水精之盤行素鱗。犀箸厭飫久未下，鸞刀縷切空紛綸。黃門飛鞚不動塵，御廚絡繹送八珍。」

　　不過，作為已經知道故事結局的人，我們對此只能嘆息一聲：「不作不死啊！」

　　安史之亂爆發後，楊國忠被殺。為了保全自己的老命，李隆基下詔賜死楊玉環。虢國夫人原本跟著他們一起逃命，如今一看不得了，最大的兩個靠山──楊玉環和楊國忠全都倒臺了，她只好帶著孩子和楊國忠的老婆裴柔奪路而逃，被追兵圍堵在竹林裡。

　　這夥人知道：一旦被捉住，生不如死，所以他們但求一死。可要自殺卻又下不去手，裴柔只好哀求虢國夫人先把她刺死。當時，虢國夫人的兒子也在場，是個二十多歲的大小夥子。可是，最終幫所有人上路的，卻是虢國夫人。

　　她先殺兒女，再殺裴柔，最後自刎。沒有死成，被投進獄中，奄奄一息，仍在追問：「究竟是誰要我死？是朝廷，還是叛賊？」最後，她的創口血流不止，堵住氣管，窒息而死。

　　說到這裡，我們或許難免對這個強悍的女人產生那麼一點點敬意，也不禁會好奇：畫面中的這九個人裡，究竟哪一位是她呢？

真相，只有一個。

No.1　　No.2　　No.3　　No.4　　No.5

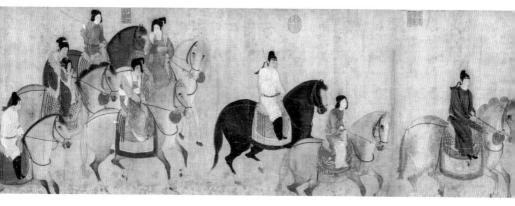

No.6　　No.7　　No.8　　No.9

　　按照從左到右的順序，我給所有人物編了個號。（得虧這不是《清明上河圖》！）

　　首先被排除的就是No.3。楊玉環進入李隆基後宮時已經26歲，受封虢國夫人的三姐顯然不可能還是一個被抱在懷裡的幼女——除非虢國夫人是侏儒。No.3最有可能的身分，是虢國夫人的小女兒。

　　緊接著被排除的是抱著幼女的No.2。貴婦出遊，前呼後擁。虢國夫人又不走親民路線，沒理由放著一大群僕從不用，親自拖兒抱女。從No.5樸

素黯淡的衣著和較長的年紀也可以看出，她的身分應該更接近乳母或者保母一類。以奢華驕縱和美豔逼人聞名於世的虢國夫人，怎麼可能是這副打扮呢？

現在，就只剩下No.4、No.5、No.6、No.8了。細看No.4和No.8，都將頭髮中分到兩側，各盤成一個下垂的環。這種髮型叫「雙垂髻」，是未婚女子或侍婢、童僕的專屬。所以，她倆也絕對不可能是虢國夫人。

而No.5和No.6兩位，無論看衣著還是看髮型，都是不折不扣的貴婦。但更有說服力的是，這兩位胯下的坐騎都佩戴著「踢胸」——馬脖子下面那個大紅繡球。

這個繡球，不是什麼馬都能戴的，它顯示的是馬背上那位騎者的尊貴地位。

那麼，這兩位可以配備「踢胸」的貴婦中，誰才是虢國夫人？

按照合理的揣測，在虢國夫人氣焰囂張的那些年，除非畫師想不開，否則必然會盡量突出她本人，不讓這位金主被其他人遮擋。

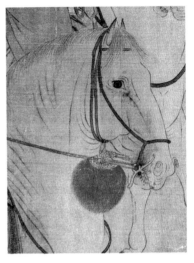

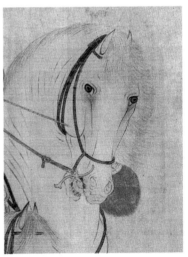

●踢胸，是一種繫在馬胸前的華麗的裝飾品

於是，從頭髮絲到鞋尖，一丁點兒也沒有被遮擋的No.5，勝出了！

「想擋住我？除非你不想混了！」

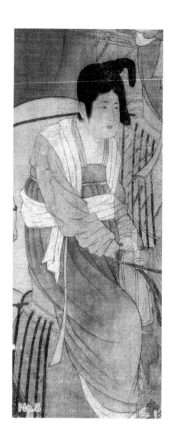

No.5

以上，就是業界確認畫中虢國夫人身分的第一種觀點。

第二種觀點，則要驚悚得多。

給你一個提示：依舊是「踢胸」。

在這幅畫裡，坐騎有資格佩戴「踢胸」的，其實還有一位——No.9。

事實上，整個畫面中，只有No.9與虢國夫人女兒No.3所乘的馬一樣，不僅有「踢胸」，鬃毛還做了個分明的造型。而No.5、No.6那兩位貴婦的馬，就沒有這個待遇。

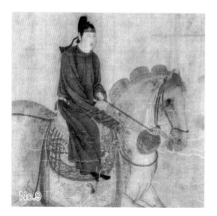

No.9

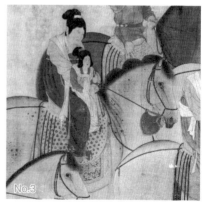

No.3

與虢國夫人（？-756）同時代的詩人岑參（約715-770）——就是寫「忽如一夜春風來，千樹萬樹梨花開」的那位，還寫過這樣的詩句：「紫髯胡雛金剪刀，平明剪出三鬃高」。

詩中所謂的「剪出三鬃高」，即將馬鬃修剪成三個凸起的花瓣狀。剪了這種頭的馬，也就是傳說中的「三花馬」。在唐代，這是御馬的常見髮型，是皇親國戚等頂級權貴的時尚標誌。

不信請看唐太宗李世民的愛寵六駿位於昭陵的石雕像，個個都剪著醒目的「三花頭」；在唐高宗李治和武則天合葬的乾陵，石馬站立在神道兩側，即使經過一千三百多年的風霜曝曬，我們依然可以辨認出它們那聳起的三瓣鬃毛。

●唐三彩中的三花馬

那麼問題來了。既然《虢國夫人遊春圖》中只有兩個人有資格騎三花馬，其中一位是虢國夫人的女兒，另一位還能是誰呢？

自然是虢國夫人本人，沒跑了。

恐怕有同學要掀桌了——No.9可是個男人啊！

然而，穿男裝的就一定是男人嗎？

這裡，涉及了一個大唐時尚小貼士。

唐朝，正是一個男裝麗人大行其道的時代。

《禮記‧內則》曰：「男女不通衣裳。」用通俗的話說：男人和女人必須各穿各的，不准搞什麼女扮男裝，也不准出現女裝大佬。

在我國歷史上的絕大多數時期，女人穿男裝都是大逆不道的，唯獨在唐朝，竟然成了一種自上而下的潮流。《舊唐書》甚至記載：「或有著丈夫衣服、靴、衫，而尊卑內外，斯一貫矣。」簡言之，今天的「男友風穿搭」，早已在大唐女裝界風行過一回了。時尚是個輪迴，誠不我欺也。

據傳同為張萱作品的《武后行從圖》中，武則天身邊的女官們頭戴軟巾襆頭，身著圓領長袍，還繫著腰帶，所有人都以男裝亮相。太平公主在《新唐書》中的形象，也是個大剌剌穿著男裝參加宮廷宴會的主兒。

關於這股男裝風尚的由來，有的說法是唐朝統治者有胡人血統，愛穿男女差異較小的胡服，漸漸地，女人穿男裝也就不以為怪了；也有的說是因為社會風氣開放，女人的地位前所未有地高，參加戶外活動的機會也多，選擇更方便活動的男裝是不可抵擋的趨勢，恰如二十世紀20年代歐洲女裝長褲的橫空出世……

「我本是女嬌娥，才不是男兒郎。」

●西安武惠妃墓《紅衣男裝侍女》壁畫局部

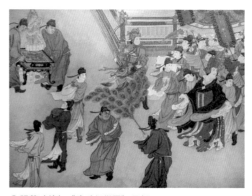

●張萱（傳）《武后行從圖》局部

言歸正傳。當我們把視線聚焦在No.9身上，不難發現，「他」的馬尤為肥碩高大，「他」的衣著尤為華麗堂皇，「他」馬鞍的障泥下繡鴛鴦、上繡猛虎，精美絕倫，遠遠勝過No.5貴婦的裝備；與No.1、No.7兩位男裝者相比，「他」的大袖完全遮住手指，長襟一直覆蓋到腳背，就連藏在幞頭下的髮型也略有不同──這一切，會不會都是在暗示No.9的真實身分呢？

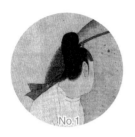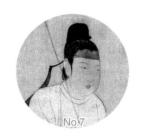

當然，也有觀點反對No.9是虢國夫人一說。比如，有人認為，貴人不會居於隊列之首，而會待在隊列中央，前頭有人導引，後頭有人護衛。

所以，究竟哪一位畫中人才是虢國夫人，千載之下，依然眾說紛紜。看到這幅畫的每個人，都可以保有自己的判斷。

不過，我們可以再想一想她的人設：那可是驕奢淫逸的虢國夫人，是「淡掃蛾眉朝至尊」的虢國夫人，是親手殺光全家再抹脖子的虢國夫人。如果她就是要身著男裝一馬當先，又有什麼不可以呢？

她高調，她張狂，她招搖，她放肆。她身上噴薄而出的是一股狂妄的生命力，也是我們在後世仕女圖中慵倦溫婉的美人兒身上，很難再找到的東西。

張萱
生卒年不詳

根據元代湯垕在《古今畫鑒》中的總結，張萱喜歡用朱紅色暈染畫中女子的耳根部位，這是他表現嬌嫩膚質的獨門小技巧。

《搗練圖》中有一個紅衣小女孩，她的年齡、體型、髮型、長相都和《虢國夫人遊春圖》中的虢國夫人之女幾乎一模一樣。

至今尚無張萱真跡面世，我們能看到的只有兩件宋代摹本，除了《虢國夫人遊春圖》之外，另一幅是現存於美國的《搗練圖》，完顏璟也用瘦金體在其上題寫了「天水摹張萱搗練圖」幾個字。

1995年5月23日中國國家郵政局發行了《虢國夫人遊春圖》的特種郵票。

周昉
生卒年不詳

大約生於開元末年，是個投身藝術事業的富家公子。他的學畫生涯從模仿張萱開始，而後青出於藍，創造出了世稱「周家樣」的人物畫風格。

周昉最著名的作品大約要數《簪花仕女圖》了。然而，這幅畫究竟是不是他的手筆，只能打個問號。光是它的成畫年代就有四種說法，比如沈從文認為它壓根就是宋代人的作品。

● 唐 周昉《簪花仕女圖》局部

素
顏

文 · 曹昕玥

白骨

俗話說得好：「工欲善其事，必先利其器。」網
遊玩家往往願意一擲千金買鍵盤，玩攝影的為置
辦器材不惜窮三代。大詞人李煜也不例外。

眾所周知，寫詞只是李煜的副業，他的本職工作是一國之主。所以，他有能力投入大量人力、物力，親自督造一種最適合充當書畫載體的紙，讓自己的創作更加得心應手。

在李煜的設想中，紙應該滑如春冰、密如蠶繭、勻薄細膩、光潤潔白……什麼「晚妝初了明肌雪」，什麼「一棹春風一葉舟」，寫在這種紙上，才叫絕配。

於是，澄心堂紙誕生了。

這種「高定」紙品問世之初，除了南唐王室御用之外，它還被賞賜給得寵的宮廷畫師董源，後來又流入江南名士徐熙手中。君臣同樂，原本算得上一場文化界盛事，只可惜，當時的南唐已經是一輛快散架的破車，哐啷哐啷地開在它的下坡路上，偏偏駕駛座上的那位又踩了一腳油門……

南唐滅亡，澄心堂紙的製作工藝隨之失傳。從此，留存於世間的澄心堂紙，用一張就少一張。到了北宋年間，澄心堂紙已經成了藝術圈中的一則傳說。歐陽修、蘇軾、梅堯臣這些圈內領軍人物偶然有機會得到幾張，都要激動地猛搓小手，高調曬在朋友圈裡。

事實上，宋代繪畫作品確實很少畫在紙上。

那麼當時的作品通常都畫在什麼材質上呢？
答案是絹。

我們甚至還能透過觀察絹的織造特徵，得出更多的資訊。比如：北宋初年的絹幾乎都是單經單緯構造，緯線粗，經線細；到了北宋中期，緯線和經線就差不多一樣粗細了；等到了南宋，宮廷中才出現了一根緯線配兩根經線的織造方法，也就是說，雙經單緯的畫布在北宋時期是不可能出現的。如果您看到號稱宋畫的紙本，也要多留個心眼兒。

在那個時代，能把畫兒畫在紙上都不容易，更何況是畫在澄心堂紙上呢？總而言之，自南唐到北宋，從它赫赫揚揚地誕生，到它黯然銷魂地離場，澄心堂紙一直都是擁有者們珍而重之的對象，值得奉上自己最拿手的題材：**比如董源用它畫山水，徐熙用它畫花鳥，李公麟用它白描駿馬，米芾用它畫煙雨江南……**

換句話說，能畫在澄心堂紙上的，那都是畫家的得意之作。再瞧他們創作的題材：山水樓臺也好，花鳥馬匹也罷，都是中國畫裡正兒八經喜聞樂見的內容——這也不難理解，因為這種紙是打著燈籠都難找的寶貝，誰也捨不得用它來惡搞。

然而，到了南宋——按理來說，此時的澄心堂紙應該比北宋時候更稀罕了，卻偏偏有一位畫家在來之不易的澄心堂紙上，畫了一個讓人摸不著頭腦的「白骨精」。

這位「不著調」的畫家，名叫李嵩。

千年之後的今天，人們依然在犯嘀咕：這個李嵩究竟是怎麼想的呢？

明末清初吳其貞《書畫記》云：「李嵩骷髏圖，紙畫一小幅，畫在澄心堂紙上，氣色尚新。畫一墩子，上題三字，曰五里墩。墩下坐一骷髏，手提一小骷髏。旁有婦乳嬰兒於懷。又一嬰兒手指著小骷髏。」

不賣關子，我們直接看畫。

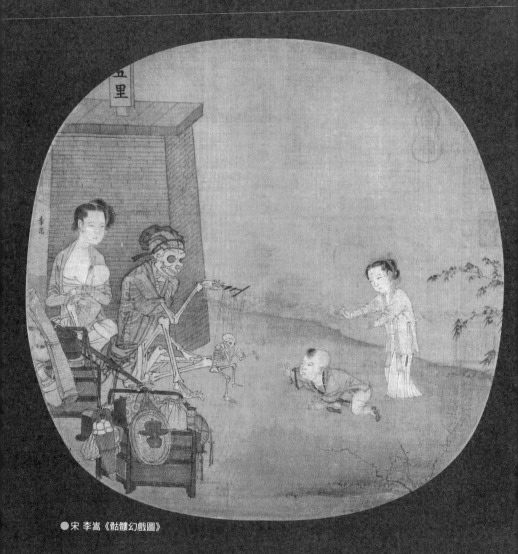

●宋 李嵩《骷髏幻戲圖》

這麼說吧，走進北京故宮博物院，面對99%的中國古畫，你盡可以閉著眼誇：瞧瞧這一幅，這個樓臺，構圖嚴謹；這個人物，筆法精妙；這個山水，意蘊深遠；這個花鳥，氣品不凡。實乃好畫啊好畫！」保準錯不了。但是，面對《骷髏幻戲圖》，上頭那幾句就絕對忽悠不了人了。因為你首先要回答一個問題：「這畫的到底是個什麼？」

畫面中最醒目的，莫過於那個席地而坐的大骷髏架子。別看都不成人樣了，可人家還有模有樣地戴著薄紗幞頭，穿著透視裝，用一個很愜意的姿勢坐著。大骷髏的左手搭在左大腿上，右肘擱在右膝蓋上，手裡操縱著一個牽線小骷髏，右腳的幾個腳指頭好像還在顛兒顛兒地打拍子呢。

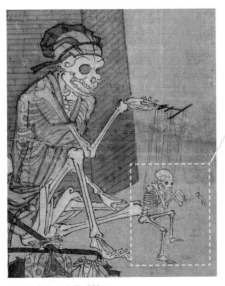

●光天化日，白骨成精？

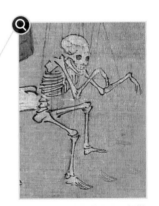

●牽線小骷髏還擺出了一個裝神弄鬼的常見姿勢

吊詭的是，面對這個靈異事件，群眾情緒卻十分穩定。

右邊露著紅肚兜的寶寶被小骷髏逗得眉開眼笑，情不自禁地往上撲；當然，他還是個孩子，不懂事——那家長總不能也不懂事吧？可他背後的

女監護人儘管急趨蓮步做出了一個伸手欲扶的動作，卻也是眉眼彎彎、嘴角帶笑，沒有絲毫驚怖之色。她的表情和身體語言，與其說像「瘋了嗎？快回來！」不如說像「寶貝慢點兒，別摔著！」。

是親媽了，鑒定完畢。

再看緊挨大骷髏坐著的那個女人，從容淡定地在公共場所哺乳，但注意力顯然不在奶娃上，而是用「一切盡在老娘掌握之中」的微妙神情看著眼前發生的這一幕——

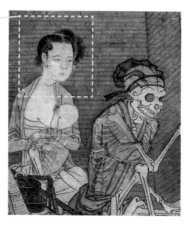

綜上所述，這個畫面中最驚悚的其實並不是白骨，而是對白骨視而不見的人。

如此看來，李嵩要是生活在現代，很有潛質成為像提姆・波頓那樣的另類天才，創作出許多怪誕不羈卻具有奇幻想像力的作品。

可惜，李嵩並沒有給我們留下隻言片語。

根據史料中零星的文字記載，我們只能簡單拼湊出他的生平：出身貧寒，幹過木工，轉行學畫畫，成績斐然，捧上了宮廷畫師的鐵飯碗，而且一捧就捧了宋光宗、宋寧宗、宋理宗三朝，是一位「超長待機」的「三朝老畫師」。

但是，眼前這幅畫，真的符合吳其貞《書畫記》裡的記述嗎？「上題三字，曰五里墩。」

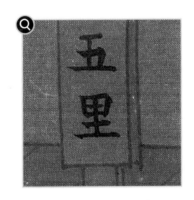

吳其貞是清代相當厲害的收藏鑒賞家，精通各類書畫的用紙、印章、題跋與款識，甚至還在《書畫記》裡搞了一把專業打假，揭露了許多以假充真、以次充好的造假手段。

這樣一位大師級人物，至於不識字或者不識數嗎？

真相，依然只有一個：咱們今天能看到的這幅《骷髏幻戲圖》，其實並不是吳其貞評價的那一張。因為它並沒有畫在澄心堂紙上，而是畫在絹上。

但是，把這張圖放上來，還是有充分理由的。

李嵩是個高產的職業畫手，本身就很喜歡反覆描繪同一個題材。歷史上有過那麼多如雷貫耳的大畫家，能把真跡流傳下來的已經算是幸運兒。李嵩則是其中幸運值爆表的一位，光是他的《貨郎圖》，保存到今天的竟然就有整整四幅！

● 《貨郎圖》1號 北京故宮博物院藏

● 《貨郎圖》2號 臺北故宮博物院藏

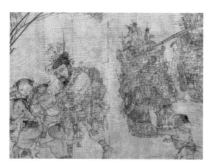
● 《貨郎圖》3號 美國克利夫美術館藏

● 《貨郎圖》4號 美國大都會美術館藏

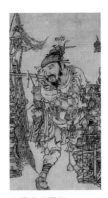

●北京本貨郎　　　　●臺北本貨郎　　　　●克利夫本貨郎　　　　●大都會本貨郎

李嵩當年一共畫了多少幅《貨郎圖》，看來只有天知道了。

現在讓話題回到白骨精身上。

其實，李嵩畫的骷髏圖，在歷代鑒藏家口中一向有同有異、大同小異，一直到明末清初，流傳在社會上的都有好幾幅。只不過，它們不如《貨郎圖》的運氣那麼好，如今現世的就只有北京故宮博物院的這一幅。

更何況，細讀吳其貞的描寫，不難發現：澄心堂紙本的《骷髏幻戲圖》差不多就是現存絹本《骷髏幻戲圖》的翻版。二者之間的差異，甚至比四幅存世《貨郎圖》之間的差異還要小。

所以，既然那個澄心堂紙本已經在千年的塵煙裡湮沒無蹤，咱就拿這個版本將就一下吧。

不過話又說回來，李嵩為什麼要把同一個題材畫了又畫呢？他是有多愛貨郎和白骨精？

這您就有所不知了。一個文藝題材紅了，多半會被後來者跟風，古今皆然。在商品經濟發達卻缺乏專利保護的南宋，畫手一旦創作出一個好賣的題材，就要趕緊趁熱打鐵，可著這一隻羊薅羊毛，直到薅禿為止。他們並不怕題材的過度消費——你自己不趕緊消費，就被別人消費了。

比如當時有個叫劉宗道的職業畫師，畫火了「照盆孩兒」這個主題，「每作一扇，必畫數百本，然後出貨，即日流布」。為什麼要這麼拼？當然是怕被競爭對手抄襲呀！

可見當時風俗畫的市場競爭有多激烈。像李嵩這樣從底層摸爬滾打出來，又穩坐「三朝畫師」之位的老江湖，哪會不懂乘勝追擊的道理？貨郎也好，白骨精也罷，想必都是他筆下出貨出得特別快的成功題材，所以李嵩才會一而再再而三地反覆描摹，甚至將《骷髏幻戲圖》畫到了昂貴的澄心堂紙上。

●宋 李嵩《花籃圖》日本岡崎桃乞舊藏

●宋 李嵩《花籃圖》北京故宮博物院藏

●宋 李嵩《花籃圖》臺北故宮博物院藏

李嵩連構圖雷同的花籃都畫了至少三幅……

《貨郎圖》也好，《花籃圖》也罷，至少看著熱鬧喜慶。骷髏就不一樣了，真的有人買這麼不吉利的畫兒嗎？

根據宋代《東京夢華錄》記載，每年清明節，皇帝都會親臨寶津樓觀賞大型文娛表演，其中就有真人化裝成骷髏表演「啞雜劇」，似乎並沒有半點忌諱。

這就牽涉到一個問題：

古人究竟怎麼看待骷髏？

《莊子‧至樂》篇中記載，莊子他老人家幹過這樣一件事——

一天，他在路上看見一具骷髏，就用馬鞭敲人家腦袋，並且發出了一連串的疑問：

「骷髏先生啊，你怎麼會變成這般模樣？是因為貪生怕死、天理不容嗎？還是國破家亡、被人殺了呢？是幹了壞事、沒臉活著嗎？還是挨餓受凍、活不下去了呢？又或者是壽終正寢的嗎？」

然而，莊子並沒有等骷髏答話，就拿骷髏當枕頭，睡著了。

骷髏只好給莊子託夢：「你說的那些都是你們活人才有的煩惱，而我早就一身輕鬆了好嗎？我們骷髏的日子有多快樂，你根本想像不到。」

莊子：「你肯定吃不到葡萄才說葡萄酸，要不我把你復活試試？」

骷髏：「快住手，才不要，我選擇死亡！」

到了東漢，張衡在《髑髏賦》裡用「死為休息，生為役勞」來表達對骷髏的羨慕嫉妒恨，算是對莊子的致敬；北宋蘇東坡則從佛教中獲得靈感，從另一個角度寫了一篇《髑髏贊》：「黃沙枯髑髏，本是桃李面。」好看的皮囊千篇一律，因為底下都一樣是骷髏。

所以，為什麼可以當著皇帝的面扮骷髏玩耍？因為當時的人並沒有給骷髏打上「不吉利」的標籤，只把它當成一種傳達哲學理念的道具。

而到了李嵩活躍於畫壇的年代，全真教的先後兩任掌門王重陽和馬鈺才剛剛去世，留下了一個膾炙人口的「都市傳說」——

別看馬鈺教訓起郭靖來頭頭是道，他當年自己也不是什麼好學生。由於馬鈺沉迷酒色財氣，老師王重陽氣不打一處來，只好親自畫了一幅骷髏圖，寫了一首《畫骷髏警馬鈺》詩：

堪嘆人人憂裡愁，我今須畫一骷髏。

生前只會貪冤業，不到如斯不肯休。

馬鈺遂大徹大悟，痛改前非。

而今，在始建於元代的永樂宮重陽殿壁畫中，依然可以看到王重陽用骷髏圖勸戒馬鈺的場景：

如果跟《骷髏幻戲圖》對比一下，你會發現這幅《歎骷髏》裡的骷髏結構比例顯然差點兒意思。可見，李嵩身為三朝老畫師，出手確實不一樣。

為什麼李嵩的骷髏能畫得那麼準確呢？**其實，早在戰國時代，我國第一部醫學經典《黃帝內經》中就有「其屍可解剖而視之，其臟之堅脆、腑之大小……皆有大數」的說法。可見，我國古人對人體結構並非只有玄虛的認識。等到南宋時期，法醫學鼻祖、大宋提刑官宋慈在《洗冤集錄・驗骨》裡對人體骨骼已經有了精細的描述。**

而宋慈與李嵩根本就是同一代人，一起為宋寧宗和宋理宗打過工，沒準兒宋慈和李嵩還打過照面呢。也就是說，當時的醫學水準並沒有拖美學的後腿。作為一個有追求的職業畫師，李嵩還能連個骷髏都畫不像嗎？

關於這幅畫的真實含義，歷來有很多說法。

比如說，有人認為應該把畫從中間分開，分別按照左右兩部分看待：

左邊是傀儡藝人一家子，右邊是看傀儡的觀眾母子。只要把大骷髏看成一個活的男人，那麼畫面左邊其實就是完整的一家三口，帶著行李四處漂泊，丈夫隨時停下來演出，掙幾個糊口的錢，妻子在旁邊安詳地哺乳，陪丈夫工作。

為什麼無論是藝人的妻子，還是畫面右邊的母子，都沒有意識到面前的藝人是個白骨精呢？因為他本來就是個大活人！李嵩只不過是運用了一種前衛的影視劇拍攝手法，讓只有畫面外的觀眾才能看出藝人的骷髏形態。這是為了表現藝人貧苦顛沛的生活，象徵他被艱難的生計役使著，就像他役使著手中的小骷髏傀儡一樣……

你玩弄著小傀儡，正如生活玩弄著你。

還有人說，白骨是「鬼」的表現形式。這幅畫的意思是：這個藝人已經去世了，但還放心不下家裡人，於是又回來搞一場演出。但我覺得說不通：死鬼老公都變成白骨精回來了，老婆能這麼淡定？觀眾能那麼淡定？

還有一種說法是，畫面中真正的藝人是那個正在哺乳的女人，她正在表演一場魔術。她身前的大骷髏和小骷髏只不過是魔術道具，操縱大骷髏的隱形絲線就握在這個女人的手裡。哺乳什麼的，都是障眼法而已。

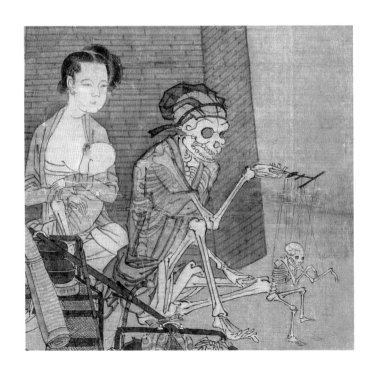

甚至還有這樣一種說法：整個畫面都是一種脫離現實的幻想，不光白骨精，畫中所有人都不是寫實的。**理由是：哪有打扮得這麼華麗的窮苦藝人和觀眾？**

那個年代，士農工商、諸行百戶各有各的服飾樣式，看打扮就能看出各色人等。

來看看《貨郎圖》裡寫實的平民婦女都是什麼樣的：面目樸實、幾無首飾、身穿粗布衣裳。

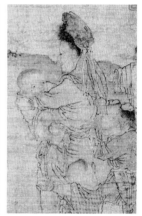

而《骷髏幻戲圖》裡，這個身為賣藝人或者賣藝人家屬的女人，髮間卻點綴著珠玉，還佩戴有蝴蝶形狀的頭飾；看護著孩子的那個女人更是滿頭珠翠，衣著和眉目宛如仕女。

　　這兩幅作品裡，女人身分雖是相似的，畫風卻截然不同。孩子的差異就更大了。《貨郎圖》裡的娃們，赤著小腳丫、穿著隨意剪裁的布衣裳甚至光著膀子，而《骷髏幻戲圖》裡的那個娃，卻穿著一雙精巧合腳的小鞋子，紅肚兜外面還罩著大鑲大緄的半透明綠紗衣──這家境明顯不一樣啊！

　　莫非，李嵩故意將全畫都荒誕化、去真實化，就是為了說明：無論貧賤富貴，終化白骨；你以為你在玩傀儡、他以為他在看傀儡，殊不知世人皆傀儡，人間不值得？

　　說到這裡，你有沒有發現：骷髏、傀儡，這兩個詞念起來很像？從語言學上來說，這兩個詞確實是一音之轉，有著同一個詞源。將骷髏和傀儡畫得難解難分，像是李嵩玩的一個黑色幽默。

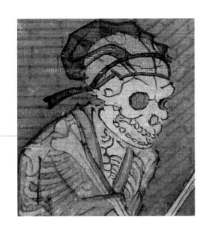
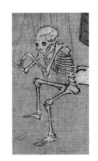

　　差不多一百年後，《富春山居圖》的作者黃公望看到了這幅畫，為之作了一首小令：「沒半點皮和肉，有一擔苦和愁。傀儡兒還將絲線抽，弄一個小樣子把冤家逗。識破個羞那不羞？呆兀自五里已單堠。」

　　骷髏也好，傀儡也好，都一樣是「沒半點皮和肉，有一擔苦和愁」。傀儡只能強顏歡笑賣藝謀生，骷髏又哪裡像莊子遇到的那位一樣灑脫自在呢？同在紅塵中，還不是一樣得嚥下各自的愁苦，然後看在錢的分上——大骷髏嘻皮笑臉，小傀儡搔首弄姿。

　　《骷髏幻戲圖》背後的故事依然撲朔迷離，但至少有一點是肯定的：畫出這幅千古謎畫的李嵩，一定有個有趣的靈魂。

其實李嵩不一定真的姓李。他出身貧寒，從小當木工，後來得到翰林圖畫院的畫師李從訓賞識，被收為養子，從此專心學畫。他原本的姓名已不可考。

翰林圖畫院的考試相當嚴格，常常報名千餘人，僅錄取一百餘人。在這群優中取優的同行之間，李嵩靠鮮活的農家樂題材脫穎而出。後世論畫者稱讚他「最識農家趣」。

然而，李嵩《貨郎圖》中的貨郎擔顯然並不寫實──如此滿滿當當、大敞四開，不僅不便於貨郎挑著長途行走，而且也太容易遭到哄搶了。另外，還有學者認為美國大都會博物館的那一幅《貨郎圖》很可能是山寨貨。

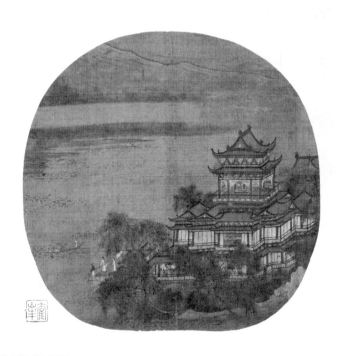

●宋 李嵩《神品圖》

黃公望

**1269—1354
或1358**

身為全真教中人的黃公望，估計對《骷髏幻戲圖》濃重的道家思想心有戚戚，算得上李嵩的隔世之交，所以才會為之題字。

其實，黃公望的作品除了《富春山居圖》，還有一本山水畫繪製入門教程——《寫山水訣》。書中，黃老師很有耐心地指導初學者怎麼畫樹、怎麼畫石頭、怎麼畫水、怎麼畫出人情味，還在結語裡指出了優秀山水畫應該避免的雷區：邪、甜、俗、賴。

●元 黃公望《富春山居圖》局部

白骨

文．魏茹冰——

妹子

畫裡的妹子多，畫外會畫畫的妹子卻很少。有這麼一段傳說：東漢國家級學術帶頭人班昭的閨女要出嫁，身為老母親，班昭提著親閨女耳朵諄諄教導：「咱們家條件好，培養你知書識禮、琴棋書畫樣樣會，但去了婆家萬不可隨便出鋒頭，否則麻煩大著呢！」這是在說什麼呢？

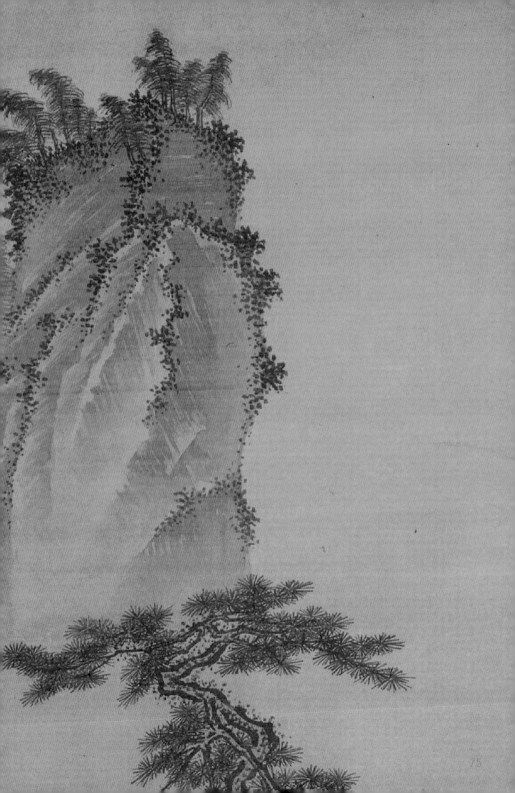

中國古代女人的命運更是不由己。小時候養在爹家，養大了轉給夫家，她爹得收一筆轉讓費，叫「彩禮」。正常年景下，一個健康女孩的身價比普通牲口略高一點。《金瓶梅》裡西門慶幫熟人買了個十五歲的少女做妾，花了二十兩白銀，差不多折合現在一萬塊錢。

　　既然生死禍福都取決於他人，那麼女子美德只有一條：服從。在家聽誰的，出嫁聽誰的，老公掛了聽誰的，都有嚴格安排，這一攬子規定叫「三從四德」。

　　女子愛畫畫可不可以？答案取決於你老公。老公喜歡，你畫了，這符合婦德。老公不喜歡，你硬畫，就不是好女人，老公會生氣，後果很嚴重。女子出於個人愛好畫畫，嚴重程度四捨五入約等於林沖上梁山。很多有才華的女性不敢讓作品流出閨門，生怕被世人批評。

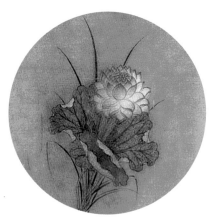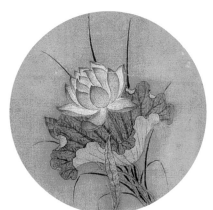

● 宋 楊妹子（傳）《百花圖》局部

76

清朝湯漱玉女士將歷史上女畫家的資料全收集起來，編了本書《玉臺畫史》，總共輯錄二百二十四人，大多數只留下了一兩句生平，並沒有真跡傳世。

　　古代畫壇缺少能開宗立派的女大師，這也是沒辦法的事。但凡能留下才名和畫作，就已非常珍貴了。

　　什麼樣的妹子會愛上畫畫，並且敢畫畫呢？宮廷妹子、詩書妹子，以及青樓妹子。

不少學者認為，
存世古畫中出自女性之手的最早作品是南宋的這幅《百花圖》。

這是一幅由十多張小畫拼接成的長卷。有花草、山水，還有靈芝。題頭寫了一句「今上御製中殿生辰詩，四月八日」，看來這幅畫是一件壽禮。中殿在此處指皇后，生日在四月初八，學者們考證了一下，這位壽星是南宋理宗皇帝的老婆，謝道清皇后。

　　在畫幅末尾，明朝收藏家朱芝垝題了這麼一段：「右《百花圖》一卷，乃楊婕妤畫也。婕妤蓋宋光寧時人，說者謂與馬遠同時，後以色藝選入宮。其繪事過人，自能題詠，每留傳於人間。此其所畫以壽中殿者也。」

　　楊婕妤又是誰呢？其實論起輩分，她還比謝道清長一輩。她就是宋寧宗的老婆楊皇后，早在謝道清正位中宮前，她已經貴為皇太后了。

　　這人聰明，有詩集傳世，書法很好，喜歡在宮廷畫師作品上題句，落款常自稱「楊妹子」。

●宋 楊妹子《四行詩》

●宋 楊妹子《薔薇詩團扇》

其實妹子未必姓楊。

人們只知道她養母姓張，連親爹媽是誰都沒鬧清楚。按宋朝八卦書《齊東野語》的說法，張太太兩口子帶著小妹子，從家鄉四川跑到揚州打工，在寺廟邊租房住。方丈老和尚會看相，瞧出這小姑娘以後不得了，捉牢老張給一頓指點，還相贈路費，讓他們趕緊去杭州。一到杭州，全家人進了宮廷劇團，遇到了貴人：宋高宗的老婆吳太后。

吳太后很喜歡聰明漂亮的小妹子，將她留在身邊。沒過幾年，小姑娘遇見了真命天子趙擴，也就是後來的宋寧宗。

史料記載：「及（妹子）既長，寧皇侍宴長樂，目后有異，而重於自請。憲聖知其意，遂宴寧皇而賜之，曰：『做好看待，他日有福。』由此遂正六宮之位。」翻譯成大白話是，趙擴在長樂宮參加曾祖母吳太后主辦的宴會，對妹子一見鍾情，又不好意思開口。善解人意的憲聖（吳太后）將小哥找來，把妹子賜給了他，還囑咐：「這姑娘有福氣，你好好照顧她呀。」

很瑪麗蘇的劇情有沒有？

●宋寧宗書法，右側說明文字「宋寧宗書大都楊妹子所代」

歷史的另一面則沒這麼浪漫。精於權術的吳老太花了幾十年，默默給養子宋孝宗、曾孫宋寧宗的後宮全安排上了自己人。小妹子踏上逆襲之路的最初，不過是一枚美麗的棋子。

後宮似乎很適合這個「知古今，性機警」的女孩。她一直陪伴在寧宗身旁，深得信任。出身貧寒的她沒忘了給自己安排一個體面娘家，在官員裡找了個比較可靠的人，叫楊次山，認作哥哥，張妹子變成了楊妹子。

　　在新的娘家人協助下，楊妹子三十八歲正位中宮，「棋子」終於修鍊成了「棋手」，隨後果斷幹掉政敵韓侂冑，向北方的金朝求和，又在老公死後廢掉太子，另立更乖順的宋理宗，垂簾聽政直到七十歲，死後諡號「恭聖仁烈皇太后」。真可謂一路開掛，這故事體量，大約也夠拍十部八部宮廷劇了。

相逢幸遇佳時節
月下花前且把盃

●宋 馬遠《月下把杯圖》，題詞者為楊妹子

　　圖上印章中，有一個看起來像個「田」字，其實是八卦中的「坤」卦。《易經》中云：「乾，天也，故稱乎父。坤，地也，故稱乎母。」乾為天，代表皇帝；坤為地，象徵皇后。此章非常人能用，是皇后題詞後的蓋章。

●宋 馬遠《水圖》局部，印文「壬申貴妾楊姓之章」，不是「楊娃」

後人稀里糊塗，看見「妹子」兩字，以為楊皇后真有個妹子，還依照落款處模糊不清的印章，給這位莫須有的妹子編出了名字，「楊娃」。現在已經弄明白了，楊妹子存世的字跡前後基本一樣，沒有仿冒可能。妹子就是皇后，皇后就是妹子。

雖然楊妹子很喜歡到處蓋章，但《百花圖》上卻沒她的印章。

畫尾的文字還有個硬傷：

謝道清皇后是宋理宗的老婆，宋理宗是宋寧宗的兒子，也就是說，謝道清是楊妹子的兒媳。哪有婆婆作畫給兒媳賀壽的呢？

中國歷史悠久，畫傳人不傳，或人傳畫不傳，都是很正常的事。也有人質疑，搞不好是朱芝垃為了抬高畫的身價，瞎編作者。不過，畢竟也沒人規定婆婆不能給兒媳畫畫兒不是？此外，畫上寫「四月八日」，或許是完成時間，不一定就是受贈者的生日。假如去掉生日這個限制，說這幅畫是給小楊的曾祖母吳太后、祖母謝太后，甚至小楊老公的前妻韓皇后都沒什麼不可以。因此，在出現更有力的證據之前，我們姑且相信朱芝垃。

● 宋 楊妹子（傳）《百花圖》局部

　　小山小水、綠樹鮮花，造型玲瓏、色彩秀氣、線條柔媚，題詩都是吉利話，還很注意弘揚精忠報國正能量。這一切都符合楊妹子高貴不凡的身分。然而，同一隻手既能寫下清麗詩句，也能偽造聖旨，將身為大將的政敵騙進御花園夾牆裡活活打殺。

人世難逢開口笑，
黃花滿目助清歡。

● 宋 馬遠《王宏送酒圖》左上角題詩者為楊妹子

楊婕妤，楊皇后，楊太后，都是精心打造、步步為營爭來的光環。

或許只有在吟詩作畫時，這位世間最尊貴的女人才能做回曾經的小妹子吧。如果說明朝以前，繪畫是上層女性的專屬，到明朝中後期，行情便有些不同了。

這時，歐洲的大航海時代已經開始。中國人對開拓殖民地沒興趣，但賺錢誰不喜歡呢？透過歐洲海盜開拓的商路，大明朝的絲綢、瓷器、棉布賣遍全世界，銀子跟海水似的嘩嘩湧進國門。

紡織中心江、浙、滬迅速闊了起來，託商品經濟發達的福，女性地位也有提高。有人算過帳，種地只能趁白天，織布還能開夜班，女人一個月賺的錢頂男人幹兩月。女子兜裡有了錢咋辦？好吃好穿，享受生活之餘，也樂意提高一下文化素養。

經濟發達→人們要過好日子→老百姓敢花更多錢→掙錢路子變多→蛋糕越做越大，這是一條可持續發展的路子。江南地區在幾百年前，已經開始了這種良性循環。女子的生存空間稍微寬鬆一點，才女們立刻成批冒出來了。

也有的地方運氣不好，沒什麼資源，交通又不方便，只能土裡刨食，於是普遍窮→沒錢可花→市場狹小，沒有創業空間→埋頭種地→越來越窮。不幸的是，中國大多數地方從明朝後期開始，都掉進了惡性循環，直到新中國成立後才走出來。

妹子

明朝女畫家共計一百零九人，占了整本書近一半，而其中大多數出身江南。

明朝的妹子畫家們分兩撥，一撥是閨秀路線，主要靠家族傳承。

「小粉刷匠」仇英的閨女仇珠，就是一位天才型選手。自小跟老爹四處交遊，沒事幫老爹磨墨鋪紙，得了不少真傳。老爹作品暢銷，女兒也跟著沾光。因為市面上打著仇英名頭的假貨太多，能買到閨女的畫兒，客戶已經很感動了。

仇姑娘畫風隨爹，山水畫得，美女畫得，大和尚也畫得。北京故宮博物院收藏著她的代表作《女樂圖》，畫中的箜篌樂手與《漢宮春曉圖》中的箜篌樂手，從構圖到運筆都十分相似，女兒學爹的畫風可謂形神兼備。

和後人的山寨偽作相比，區別很明顯。

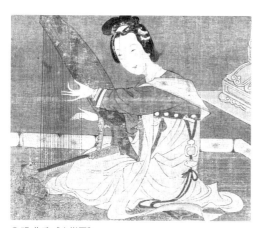

●明 仇珠《女樂圖》

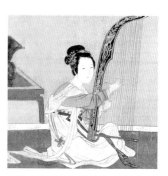

●明 仇英《漢宮春曉圖》局部

●宋 佚名 張萱《虢國夫人遊春圖》摹本

●明 仇珠《虢國夫人遊春圖》

　　這幅畫和前輩張萱的同名作品比，兩種氣質。小姐姐造型完全是明朝風格，華麗的性感大妞範兒一點也看不見了。人是含胸縮脖，馬也垂頭耷腦，四蹄顫顫巍巍快要劈叉的樣子。

　　時代審美使然，不賴仇姑娘的畫工。農業文明走到明朝已經衰落，審美觀也從宏大富麗變成枯淡蕭索，說白了就是生無可戀。越是大畫家，筆下越是一股手撐歪木拐、腳踩棺材蓋、順風尿濕自個鞋、仨月不洗次澡的濃濃老頭兒鹹魚喪。

不信？請看同時代的大牛作品。

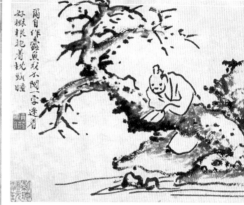

●明 徐渭《徐天池山水真跡圖冊》局部

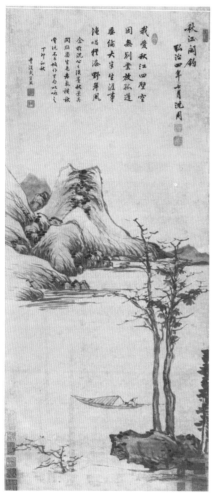

●明 沈周《秋江閒釣圖》

●明 戴進《三顧茅廬圖》

這幅《三顧茅廬圖》中，門口三位大爺是劉、關、張，縮在左上角旮見的大爺是諸葛亮。可憐當時諸葛先生還是帥小夥，芳齡二十七，畫家為了迎合老頭兒審美，生生給他增齡一倍。

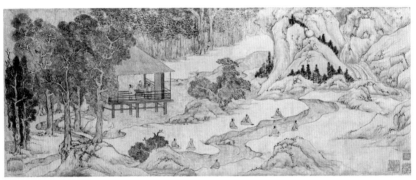

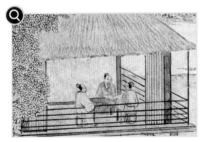

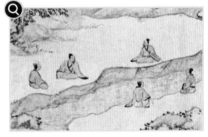

●明 文徵明《蘭亭修禊圖》

　　按歷史說法，東晉永和九年（西元353年）的三月初三，王羲之帶著自家五個熊孩子，拉上謝安、謝萬、孫綽一幫狐朋狗友，湊了四十一個人，在會稽山陰（今浙江紹興）蘭亭開趴，酒酣耳熱，寫出一堆詩，編了本《蘭亭集》，王羲之給詩集作序文，就是名垂千古的《蘭亭集序》。

妹子

按老王自己的話，「群賢畢至，少長咸集」，參會人員年齡跨度比較大。王羲之本人生年不詳，蘭亭集會時他可能五十歲，也可能才三十幾。不過幾位大佬朋友生年是清楚的，謝安那年三十三歲，謝萬也三十三歲，孫綽三十九歲。最小的王獻之小朋友才十歲，作不出詩，和其他學渣大人一起，被硬罰了三杯酒，簡直悲劇。

可瞧這畫上，都是哪兒來的老頭子呀？

民族文化欠缺活力，主流文人以枯淡幽寂為美，妹子們筆下自然也難迸發激情。仇珠姑娘因為學爹，風格已經算是剛健的，更多妹子畫風則類似下邊。

●明 文俶《花卉圖冊》第一開

●明 文俶《秋花蛺蝶圖》

文俶姑娘是「吳門四家」之一文徵明的玄孫女，有家傳技藝。老公也愛畫，夫唱妻和很開心，因為不是職業畫家，所以風格更隨意，專注花鳥昆蟲。

線條柔軟舒展，用色淡雅，不比楊妹子精細，也不像仇珠熱鬧。

對照一下，文徵明老太爺筆下的紅杏和蘭花：

●明 文徵明《紅杏湖石圖》

●明 文徵明《蘭花圖》

玄孫女筆下的花花草草：

●明 文俶《花卉圖冊》第八開

●明 文俶《花卉圖冊》第六開

妹
子

玄孫女的功力沒法和老爺子比。但小蝴蝶兒、小花苞兒，生動又溫暖，讓人會心一笑，還是女子的畫可愛呀！

文俶姑娘只活了四十歲，才華來不及綻放就凋零了，好在技藝有女兒和女弟子們傳承，弟子中水準最高的周氏兩姐妹也傳下了作品。

●清 周淑禧、周淑祜《花果圖》局部

詩書人家的妹子們，大多數一出世就被鎖在深閨。這輩子走過最長的路，基本就是從娘家嫁到婆家的路，沒親近過大自然，畫不出壯麗河山，只剩後院裡小花小鳥可以畫了。

她們畫畫不求名利，只為排遣寂寞、抒發感情。生活瑣屑無窮無盡，有些對人不好明說的話，可以變著法兒透過花鳥表達。所以詩書人家的妹子們的畫多數比較小清新，柔柔弱弱，自成天地。

另一些妹子就不同了，她們學畫目的很實在：開拓市場。

這些是青樓妹子。

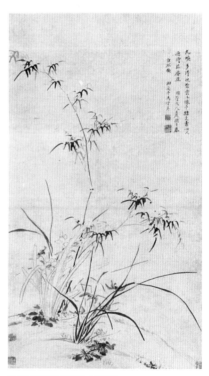

●明 馬守真《蘭竹水仙圖》

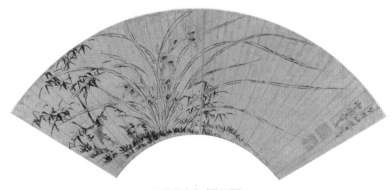

●明 馬守真《蘭竹圖》

這兩幅畫的作者馬守真是「秦淮八豔」之一，因為蘭花畫得好，她有個更為人熟知的別號，馬湘蘭。

晚明江南富裕，娛樂業也發達。那年頭的青樓佳麗也算得上談笑有大款、往來無白丁。

大家都知道，青樓的生意不太高雅，所以卯足勁往高雅上靠。一個有追求的花魁必然物質、精神兩手抓。窮秀才喜歡編排花魁愛上窮小子的故事，現實中的她們也確實很樂意和文人來往，但僅限名人。名人們享受到了豔福，而花魁獲得了廣告效應，雙贏。閨密們開清談時會說「啊呀，新任禮部尚書誰誰誰是咱家座上客」，自是比只會接土大款的同行們顯得高雅。

因為有纏足這個陋俗，宋朝以後妹子們很少會跳舞。青樓妹子的標配技能是彈唱，如果還能掌握琴棋書畫這些文人的本事，那是大大的加分項。據說秦淮八豔能書善畫，柳如是的書畫水準比她名士老公錢謙益厲害，馬守真的蘭花扇面甚至賣到了泰國。很湊巧，她們都愛畫蘭花、竹子。

●明 柳如是《河東君仿古真跡》冊頁局部其一

　　其實不是湊巧。蘭、竹優勢太明顯，首先，中國人喜歡託物言志。
蘭、竹乃花卉中的君子，文人畫蘭、竹，表示氣質高潔，青樓妹子畫蘭、
竹，表示自個兒出淤泥而不染！

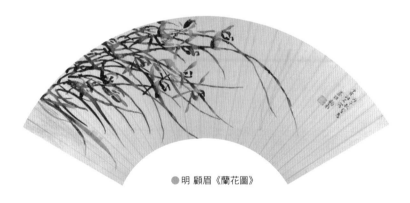

●明 顧眉《蘭花圖》

　　其次，蘭、竹這兩種花卉比較容易畫。花前月下，酒酣耳熱，隨手勾
兩筆是個情調，還可以藉機向男神討教畫技……

說到底，青樓妹子畫畫，醉翁之意不在酒。沒工夫琢磨獨特的畫技畫風，而是使勁模仿客人。比起名門閨秀，青樓妹子的畫風反而更老氣橫秋一點。

●明 柳如是《河東君仿古真跡圖》
冊頁局部其二

有人畫畫怡情，有人畫畫攬客，
也有一些另類妹子靠畫畫獲得獨立。

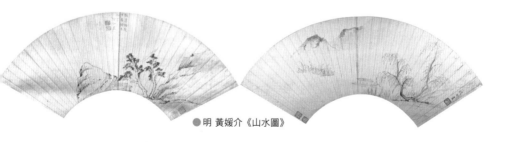

●明 黃媛介《山水圖》

　　古代女子一般不出門工作，但不等於說她們不養家。特別遇到人生變故時，多一項專業技能可就太有用了。

清朝劇作家李漁寫過一部戲《意中緣》，講兩位擅長臨摹名家畫的姑娘，因畫技和意中人結緣的故事，無巧不成書，給這部戲寫序言的也是一位女畫家，名叫黃媛介。

黃姑娘生在明末清初，生逢亂世本就艱難，偏偏老公還不會賺錢。夫妻倆逃難到杭州，家產全沒了。她在西湖斷橋邊租了個小工作室賣畫，銷路挺好，養活了一家人。然而黃女士不但沒落好，還被所有親戚包括自己親兄長鄙視。當時的主流觀點是，女人敢拋頭露面賣畫，不知廉恥，丟臉程度僅次於賣身。戲裡的女畫家跟才子喜結良緣，真實世界的女畫家卻不得不蜷伏在流言蜚語下。《山水圖》中被傾斜的巨石壓得透不過氣的小小茅屋，多少象徵著畫家本人的心境。

黃姑娘還是看得開，她寫道：「無曹妹續史之才，庶幾免文姬失身之玷云爾。」「曹妹」就是班昭，意思說我雖然混得沒有班昭那麼好，但靠著一技之長，至少不用出賣尊嚴。

類似的還有李因，窮家姑娘，淪落到做歌妓，硬是拿柿子葉當紙學文化。後來嫁了良人，不幸三十五歲那年老公又死了，靠著書畫手藝，自己養活自己到七十五歲。

● 明 李因《芙蓉鴛鴦圖》

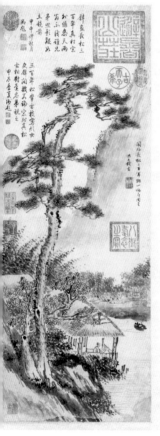

●清 陳書《長松圖》

畫幅上被蓋了一堆圖章的這位作者叫陳書，康熙年間生人。至於那個蓋章又題詩的……正是乾隆。陳女士滿腹詩書，嫁了個同樣滿腹詩書的老公，不料早早守寡，家窮，賣畫拉拔兒子直到考中進士。

陳書在畫上只留下了簡簡單單一句題詞：「閣外長松，三百年物也，暇即圖之。」落款「陳氏錢書」，「錢」是她丈夫的姓。按她自己的生年算，這棵松樹破土而出的時間大約在元末明初。三百年滄桑彈指即逝，人世換了好幾個王朝，只有松樹仍然靜靜地站在山間。

妹子

　　樹下茅廬裡豆丁兒大的小人兒貌似在讀書，可書擺得老遠，分明在偷空摸魚。這漫不經心的悠閒，倒是跟漫畫家蔡志忠筆下逍遙不羈的莊子有幾分神似。

　　民國時期作家蕭紅講，女人的天空是低的。同樣是畫畫，女子遇到的阻力也總歸多一些。但這又有什麼關係呢？富貴也好，貧賤也罷；為權謀畫，為消遣畫，為攬客畫，為謀生畫；畫得精緻，畫得嫵媚，畫得熱鬧，畫得淡泊，無論怎樣都很好。在那個時代，愛畫、敢畫就很了不起了。

　　技巧能達到什麼高度是次要的，

當她們提起筆時，
脅下便已生出雙翼。

關於「妹子畫」

傳說中國畫的始祖是大舜的妹妹，名為「嫘」，後人尊稱她為「畫嫘」上海博物館所藏宋代《草蟲花蝶圖》署名豔豔女史，也有人認為這位豔豔才是最早有作品傳世的女畫家，然而其生平不詳，難以考證。

古代女畫家中憑畫技受認可的第一人是元朝管道昇，擅書法、墨竹，她也是大畫家趙孟頫的妻子。

明代書畫界山寨成風，李因的畫暢銷，仿冒者多達四十餘人。

歷史學家陳寅恪先生是柳如是鐵粉，晚年失明，花十年時間口述完成《柳如是別傳》，長達八十萬字。

周淑禧

1624—約1705

這是個幸運的南京姑娘，出生在一個富裕人家。老爸周榮起能詩善畫，也大力鼓勵兩個女兒學畫。小周15歲時已畫工驚人，當時的人評價她的花鳥畫水準介於五代大畫家徐熙、黃荃之間，一幅畫能換一錠金子。她長年和姐姐淑祜一起切磋畫技，直到八十多歲。

妹
子

文・魏茹冰

龍王

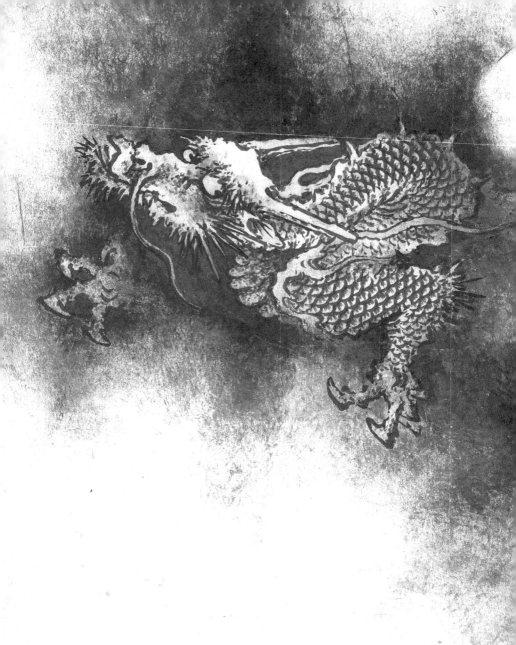

自古愛畫動物的大家很多，但畫工沒到一定級別
的，輕易不畫龍。因為龍對中國人有特殊意義，
被視為圖騰，是神聖的象徵。

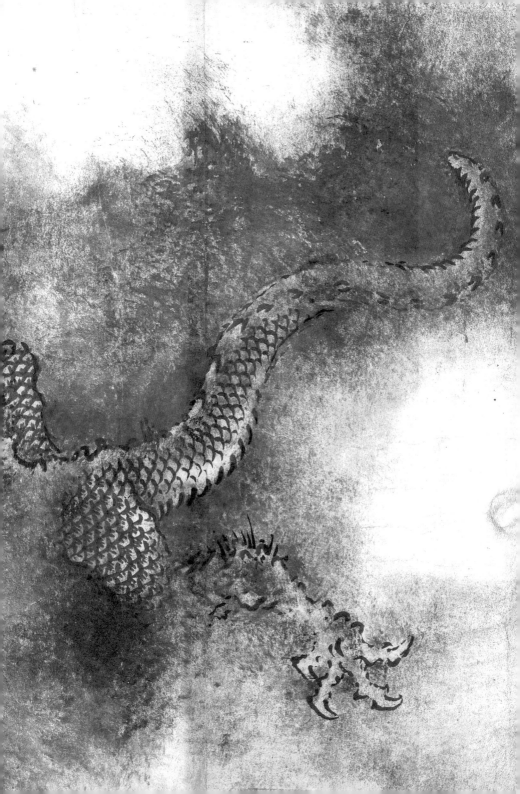

據說，北宋白描聖手李公麟喜歡畫馬，他跑去御馬廄，給一匹叫滿川花的馬寫生，畫完沒多久，馬掛了，大家都說是他攝跑了馬兒的精魂。有高僧表示，老李呀，你這輩子天天畫馬，當心下輩子變成馬喲。嚇得老李再不敢畫馬，改為畫龍、畫虎，還有畫羅漢。

　　歐洲人就不同了，拿龍當怪獸揍著玩兒，中世紀歐洲宗教畫的名場面之一就是聖喬治屠龍。對龍來說，這待遇落差有點大。

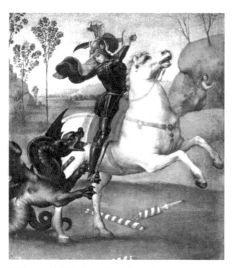

●義大利 拉斐爾《聖喬治大戰惡龍》

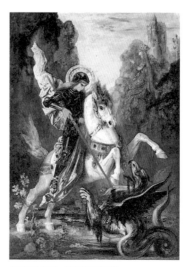

●法國 莫羅《聖喬治和龍》

　　《聖喬治大戰惡龍》與《聖喬治和龍》兩幅畫相隔幾百年，從十五世紀到十九世紀，構圖變化不大，騎士手起槍落，惡龍嗚呼哀哉。西方龍的長相比較清奇，因為歐洲的「dragon」和中國的「龍」從起源上就不是一種東西。英語裡「dragon」本指大海蛇，最早的「dragon」形象出自古巴比倫神話，大名叫「木什胡什」，翻譯過來是怒蛇，長著蛇鱗、獅足、鷹爪和蠍尾。頭上還聳著小角，角的造型可能來自牛羊，但也可能來自一種沙漠毒蛇——角蝰。

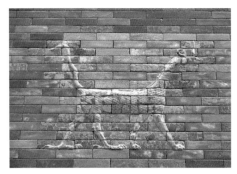

●伊什塔爾女神廟牆壁上的「木什胡什」浮雕

●雕有「木什胡什」像的古巴比倫城牆

進入中世紀後，龍混得更慘了點。《聖經》裡提到龍就是「古蛇」「魔鬼」「撒旦」，沒一個好字眼兒。龍經常充當魔王的小弟，在大海裡製造亂子，恐嚇一下來往商船，再不然就蹲在地獄裡畫圈圈詛咒人類。至於長相嘛，反正海底和地獄都黑忽忽的，什麼也看不見，隨便長長得了。

●中世紀掛毯畫《聖經・啟示錄》中的七首龍

●法國 多雷《聖經》插圖

龍王

●義大利 拉斐爾《聖瑪格麗特》

文藝復興時期，歐洲人又豐富了一下龍的設定：蹲山洞守寶藏，搶個公主打牙祭，主要功能是幫英雄升級。降龍的英雄也多元化了，不僅有白馬騎士，也有畫個十字就輕鬆拾掇了巨龍的小姐姐。

後來魔幻小說流行，西方龍的形象好了點，時不時兼職給主角打零工，有架幹架，不幹架還可以被主人騎著撩漢子（妹子），實乃旅行郊遊、居家生活必備萌寵。

而我們中國龍，那可厲害多了。在那些久遠的年代裡，中國人也沒怎麼拿龍當回事，沒事開腦洞，整出豬龍、鳥龍、魚龍、鯢龍等一堆連龍這個親媽都不敢認的品種。

春秋戰國時期，龍的地位提高了點兒，被列入四神之一。「四神」是青龍、朱雀、白虎和玄武。

古人仰望夜空，將滿天星辰劃分成東、南、西、北四個方位，都給派了角色。東邊的群星叫青龍，別名蒼龍，合稱東方七宿。加南朱雀、西白虎和北玄武，一共二十八宿。二十八宿的部門領導叫星官，《西遊記》裡跑到女兒國啄蜈蚣精的那隻大公雞就是昂日星官。

原來，中國龍是來自星星的龍，我們的先祖夠浪漫。

既從天上來，當然可以回天上去。傳說軒轅黃帝乘龍登仙，漢朝的達官貴人都喜歡請畫師在陰宅裡畫幾條龍。這一時期，龍基本還屬於人間精英的特種交通工具。

等到了魏晉南北朝，借宗教興旺的東風，龍C位出道，成了最受歡迎的神獸。

這恐怕和「四神」的寓意有關。朱雀，也就是後來的鳳凰，意指南方、火焰、盛夏，華麗倒是華麗，但是「盛極」後跟著個「必衰」，一把大火燒完什麼也不剩，古人不喜歡。

白虎，象徵萬物凋零的秋。死刑犯都要等秋天明正典刑，在自家牆上畫白虎，算什麼意思呢？

玄武，首先形象寒磣，加上龜大哥通常別有深意，而蛇二哥出了廣東也沒多少粉絲……

對比下來，
青龍走紅的理由很充分。

論外形，「吐雲鬱氣，喊雷發聲，飛翔八極」，大氣！論內涵，青龍主木、主春天、主生發，恰好對上了中國人最愛的生生不息，吉慶有餘。

六朝「四大家」中，除了陸探微和龍沒啥關係，曹不興、張僧繇擅長畫龍，可惜都沒留下真跡。顧愷之並不以畫龍著名，不過從《洛神賦圖》裡，可以稍稍窺見一點那個時代對龍的想像。

《洛神賦》中有關龍的描述是：「六龍儼其齊首，載雲車之容裔。鯨鯢踴而夾轂，水禽翔而為衛。」賦中描繪了女神駕著六龍雲車，鯨鯢騰躍車駕旁，水禽飛翔護衛的情景。

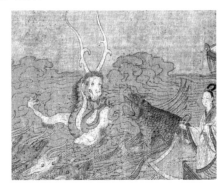

● 宋 佚名 顧愷之《洛神賦圖》摹本局部其一

當時的藝術審美標準是「秀骨清像」，必須骨格秀氣，面相清雅，看來連龍也逃不過這麼嚴苛的標準。

這位美龍王的長相和北京故宮城牆上的後輩們差別不大，就是一個混合體。

《本草綱目》說，龍「形有九似：頭似駝，角似鹿，眼似兔，耳似牛，項似蛇，腹似蜃，鱗似鯉，爪似鷹，掌似虎」。其實，龍究竟長得像哪九種動物，迄今也沒個統一說

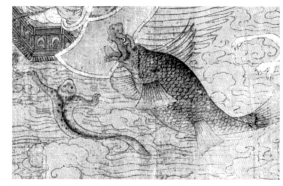

●宋 佚名 顧愷之《洛神賦圖》摹本局部其二

法。古人算術不講究，九就是多。所謂龍形九似，權當作龍的長相集合了各種動物的優點來理解，也沒什麼不可以。

這個片段對應「鯨鯢踊而夾轂」。

龍是鱗蟲之長，統領水族眷屬。鯨，無錫人顧愷之多半沒見過，將就抓了一條豬鼻子胖鯉魚充數。鯢是娃娃魚，這個中國人比較熟，主要是肉好吃，當然，野生的絕不可以吃。五千多年前的彩陶上就有鯢龍紋，因此鯢勉強也算龍親龍戚。

龍行蹤比較神祕，東漢許慎的《說文解字》裡是這麼寫的：「能幽能明，能細能巨，能短能長，春分而登天，秋分而潛淵。」意思是說大家都沒見過，您自己腦補一下。

108

東晉時中國人已經明確了一點：龍和水密不可分。水汽蒸騰，上天為雲，落地成雨，在天地間循環不息，賦予龍源源不絕的神力。**回頭再看許慎的描繪：「能幽能明，能細能巨，能短能長，春分而登天，秋分而潛淵。」**陰暗又明亮，有時枯竭，有時豐沛，春天奔騰咆哮，秋冬安靜潛流，是不是也很像一條大河？

也許，龍的傳人，就是大河的傳人。

東吳曹不興所畫之龍據說能向天祈雨，梁代張僧繇畫龍點睛之際，雷電破壁，龍乘雲逃去，但都不及吳道子在大同殿上畫的五條龍，「鱗甲飛動，每欲大雨，即生煙霧」。

胖子蘇東坡感嘆：「畫至於吳道子，而古今之變，天下之能事畢矣。」

盛唐一切都飽滿健朗，吳道子的龍也是。大同殿龍畫已經無存，幸好我們還有《送子天王圖》的摹本。

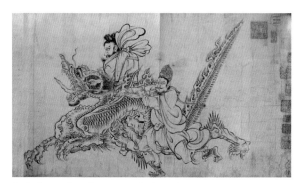

●宋 佚名 吳道子《送子天王圖》摹本局部其一

這位龍哥混得不太好，被兩個力士死死摁在地下，張個大嘴咆哮，尾巴也繃得跟天線似的，似乎攤上了什麼要命差使。

看對面，你就知道為什麼龍哥這麼大反應了。

●宋 佚名 吳道子《送子天王圖》摹本局部其二

當中坐的中年胖子就是送子天王，表情好像在說：「就這條了，來人，扶俺騎上去！」

「龍生」也是充滿艱難。

畫壇四祖用線都有絕活兒。其中吳道子線條變化靈動，轉折爽利，縱躍翻騰猶如胡旋舞，這就是後世相傳的「吳帶當風」。

唐人所畫龍，雖有神力，仍帶獸性。而宋人畫的龍超越凡塵。

宋代文藝工作者面臨一個大難題：前輩們忒厲害。詩有李、杜，文有韓、柳，書法有顏真卿，繪畫有吳道子，這些天才在各自領域裡獲取的成就基本不可超越。想要有所成就，只有另闢蹊徑，將詩、文、書和畫結合起來。

陳容就是這麼個跨界牛人。

他幹什麼的？儒生。

生在南宋，可能是福建人，也有說是江西人。一把年紀才考中進士，最高只做到五品閒散官，沒有實權，所以史書也懶得記他生平。生卒年月都不知道，墓地倒還保存在福建長樂。

讀書人畫畫多半是業餘，但陳容是個少見的畫龍專業戶。目前海內外號稱是其真跡的作品一共二十二幅，幾乎全是龍。要說愛，這肯定是真愛。

陳容為什麼愛畫龍？後人估摸，可能因為他鬱悶。

依千百年的傳統，儒生最高理想是出將入相，修齊治平，生封萬戶侯，死為王者師。然而現實比較骨感，掰起手指數，能到這份上的也就張良、諸葛亮，但是做人總要有小目標嘛。

偏偏南宋是一個憋屈王朝，國土被擠壓在長江以南，年年給北方強鄰叩頭請安、送錢送人，強顏賣笑維持小朝廷的歌舞昇平。也不是沒人想雄起，前有岳飛，後有韓侂胄，卻都被自家權要出賣，死得很慘。

大環境如此，陳容也只有堅持不務正業，當一個畫家了。

據說，他畫龍深得米芾寫意山水的神韻，愛把自己反鎖在家，一罈老酒落肚，大喊大叫，潑墨成雲，噴水成霧，甚至趁醉摘掉頭巾，蘸墨作畫。

吳道子是巨匠，為觀眾服務，筆下神龍天矯，也不過望旁人誇讚一聲。但陳容是狂生，只為自己畫龍。

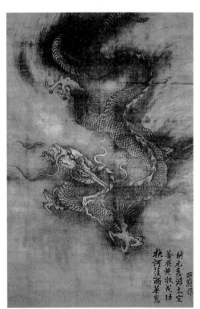

●宋 陳容《雲龍圖》

他在《雲龍圖》上題寫了「騎元氣，遊太空。普厥施，收成功。抉河漢，觸華嵩」。

一條龍應該怎樣呢？駕馭宇宙能量翱翔太空，遍灑甘霖，普濟眾生，平蹚黃河漢水，掀翻華山嵩山。

上次搞出這類大新聞的傢伙名叫共工，傳說中的水神，據說他和火神祝融爭奪天帝之位，輸了，一氣之下撞倒不周山，天崩地裂，虧得女媧大神煉石補天，這才收拾了局面。

龍王

陳容倒不是想造反，只不過是把當時南宋人最關注的議題，用最誇張的字眼表達出來而已。

也有人說得比較樸實：收拾舊山河，朝天闕。

幹不成怎麼辦？

那……就搞搞學術唄。

宋朝人愛搞哲學，出了陳摶、邵雍、周敦頤一大堆易經專家，整出個重大成果：八卦太極圖。據說這張圖涵蓋宇宙的終極奧祕，正所謂陰陽

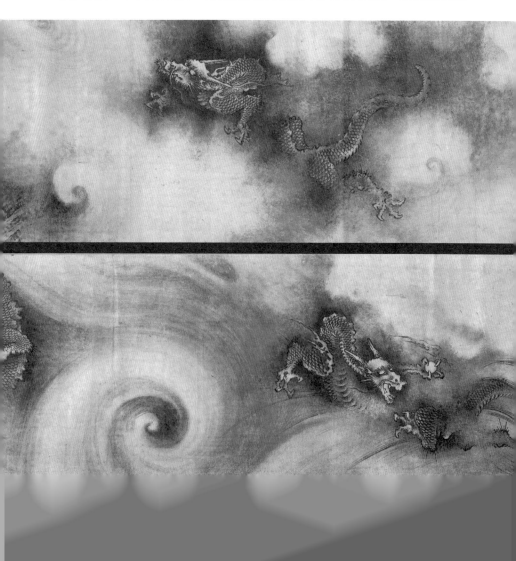

消長，陽中有陰，陰中有陽。子又有子，子又有孫。子子孫孫，無窮盡也……打住，串詞了。

　　自打有了這套學說，中國人腰板格外硬，什麼拜十字架、拜大石頭、拜牛拜大象、這神仙那小鬼的，路上看見都不稀得打招呼。求誰呀，終極真理就在咱自己手裡，求人不如求己！知識就是力量！

　　陳容也研究易經，他又窺視到了什麼祕密呢？

　　答案在他最負盛名的《九龍圖》中。

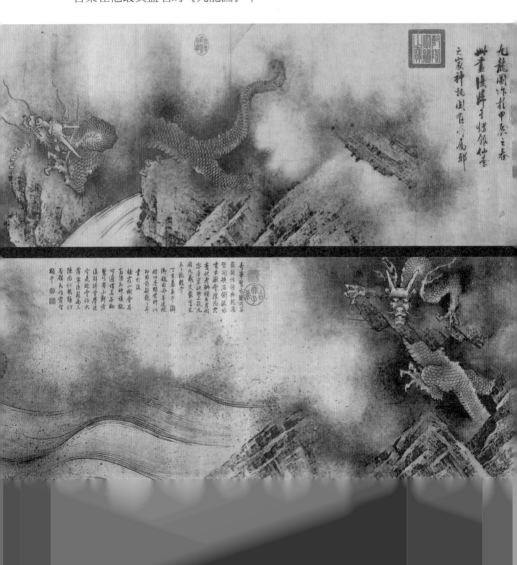

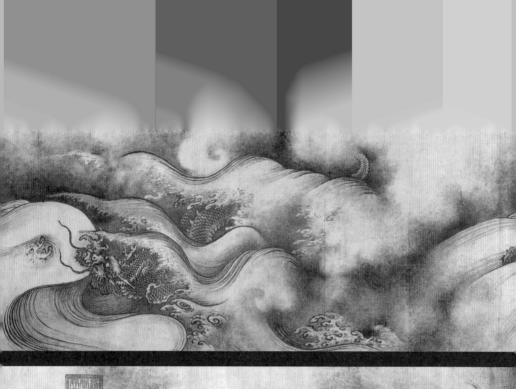

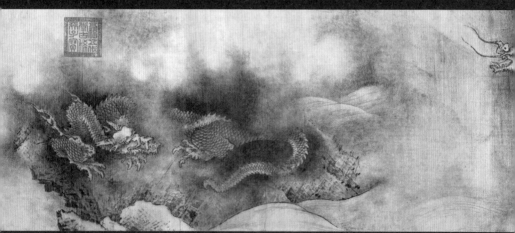

畫名就犯忌諱。《易經》裡九是最大的陽數，至高無上，只有皇帝才敢叫「九五之尊」。虧得陳容是南宋人，要是碰上小心眼的朱元璋、乾

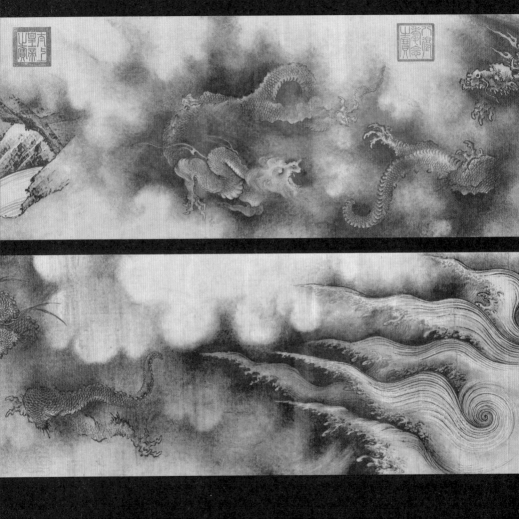

龍
王

九條龍有九種狀態。

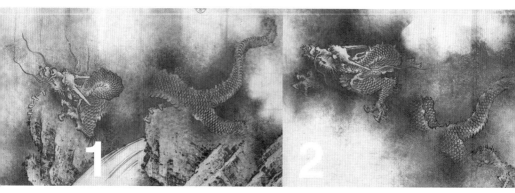

第一條，蟠伏山崖，探頭探腦看天色，太陽大不？風力怎樣？能不能出去闖一把？

第二條，打包踏上創業征程，還有點小留戀，回眸望，家已遠。

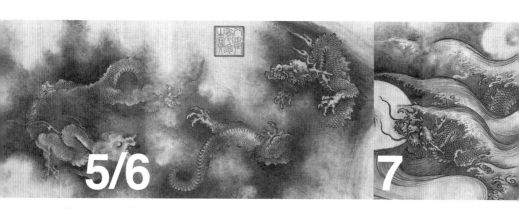

第五、第六條，年輕人出來混不容易，一言不合，和老前輩幹起來了。

第七條，風波險惡別戀戰，小心駛得萬年船。

116

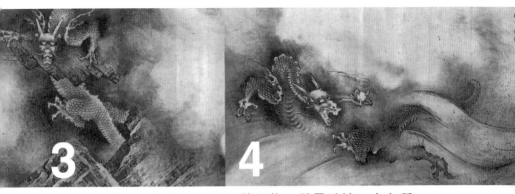

3

第三條，哎呀，前方神
仙打架，實力不夠怕上
前，先找個地方躲一躲。

4

第四條，劈風破浪，小有所
成，前爪緊握龍珠，大眼珠子
骨碌轉，吃著碗裡看著鍋裡。

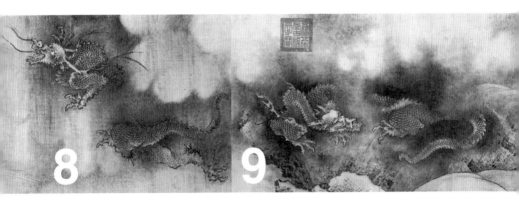

8

第八條，龍生得意須盡
歡，借東風，上青雲！

9

最後一條，做龍一輩子不容
易，折騰累了，歇會兒⋯⋯

怎麼樣，有點意思吧？《易經》開篇第一卦，乾卦，乾為天，天行健，君子以自強不息。

「『潛龍勿用』，陽在下也。『見龍在田』，德施普也。『終日乾乾』，反復道也。『或躍在淵』，進無咎也。『飛龍在天』，大人造也。『亢龍有悔』，盈不可久也。」

社會底層等待翻身的青年人，像不像「勿用」的潛龍？遇上機會，升職加薪意氣風發，豈不是直上九霄的飛龍？職場新丁，早九晚五還不夠，老闆要求「996」（編注：意為每天上午九點上班，晚上九點下班，每週工作六天的工作制），每天身體被掏空，莫不是「終日乾乾」、猶豫徘徊的龍？一朝人事巨變，精英淪為臘肉，退到舞臺邊緣，聚光燈下拖長的背影不就像盈久必虧、心懷悔憾的龍？

還記得前面許慎的描繪嗎？「能幽能明，能細能巨，能短能長，春分而登天，秋分而潛淵。」

能幽能明是人心，能屈能伸是人品，順勢而起、勢敗墜落，是人的命運。

說中國人是龍的傳人，不如說中國人將精氣神託付給了龍。

想收拾河山，想普惠甘霖，想逍遙千里，想萬世太平。個體和家國，總是你中有我，我中有你。三次元的陳容不過失意書生一個，二次元世界的陳容可以翱翔太空。有這樣的人，才有這樣的龍。

在他之後還出現過幾位畫龍的好手，宋元之際有法常和尚，明朝有盛著，清有周璕。只可惜，法常真跡流落去了日本，迄今沒能回家，另兩位則沒有留下作品。

法常是個「非主流」，畫風自成一派，被南宋畫界鄙視得一塌糊塗。士大夫瞧不上他的畫兒，不少真跡被訪華的日本和尚帶了回去。牆裡開花

牆外香，日本人愛死他那股無拘無束、又倔又灑脫的勁兒，恭稱法常是日本畫壇的「大恩人」，拿著他的畫當國寶。塞翁失馬，焉知非福，到今天，法常存世的作品倒是比當年那幫主流小夥伴多得多了。

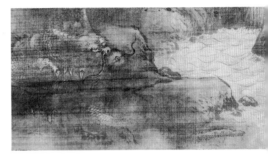

●法常《龍圖》局部

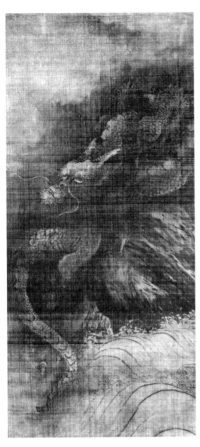

●法常《龍圖》局部

　　瞧這老龍，那白眼翻的，那鼻孔噴的，那小齙牙齜的，好像在說：「老子偏不服，怎麼著吧？」

　　不是法常怪，是當時世道太壞。南宋末年，滿朝大臣多是吃飯不幹事的主，氣得本已考中功名的他削髮明志，寧死不進官場。佛法講四大皆空，出家人的血卻沒有涼，法常因斥罵權臣獲罪，被逼隱姓埋名，逃亡多年。蜷伏淺灘的老龍白眼向青天，也是畫家對人生的最後一點堅守。

龍王

今天走進故宮，但見牆上雕龍，衣服繡龍，犄角旮旯到處是龍，唯獨見不著幾張以龍為主題的畫。因為元朝以後，龍成了皇家專屬，普通畫家不敢隨便碰。偶爾畫畫，也只是將龍作為「配菜」，在主角身邊謙恭地擺上那麼一小條。盛著甚至因為畫的龍不對朱元璋胃口，慘遭處死。這比起找王昭君索賄未遂被砍頭的漢朝畫家毛延壽，何止冤上百倍。

●清 《雍正道裝行樂圖》

說來搞笑，一輩子唯我獨尊的乾隆倒是很喜歡《九龍圖》。

●宋 陳容《九龍圖》局部

這是他的打油詩和大印，老規矩，全都霸占畫面正中，另有八個大臣寫了一堆歌功頌德的馬屁帖附在畫兒後邊。

詩是這樣的：「奇筆驚看陳所翁，畫龍性訝與龍通，劈開硤石倒流水，噴出湫雲浮御空。變化老聃猶可肖，形容居寀詎能工，乾元用九羲爻象，豈在三三拘數中。」

大致意思是：老陳你牛，怎麼恁瞭解龍呢！畫的龍又會劈石頭又會噴水，比旁人強一大截呀！你畫九條龍暗示乾卦，正好和人家年號對上了！怎麼恁了解人家呢，你真壞！

然後，這幅畫就和其他名畫一樣，被深鎖後宮，從人們眼前消失了。

不得不說乾隆有點誤會，要說像龍，他老人家最多也就像抱著一堆珍寶死不撒手的歐洲蜥蜴龍。

再然後？

《九龍圖》就跟其他無數名畫一樣，被乾隆的不肖後人賤賣，現存於美國波士頓博物館。

有時候，這龍子龍孫還不如一條蜥蜴呢。

龍王

陳容
生卒年不詳

陳容二十多歲就憑畫技出名，但仕途不順，四十七歲才中進士。膽大，經常藉醉酒猛懟宰相賈似道。

畫龍喜歡讓龍頭朝著西北，暗示南宋朝廷不爭氣，丟失了西北大片國土。日本人認為他代表了人類畫龍的最高水準。

《墨龍圖》被廣東省博物館視為鎮館之寶，平時不展出。2017年，《六龍圖》在紐約佳士得拍出了4350萬美元的天價，約合人民幣3億元，折合每條龍0.5億元。

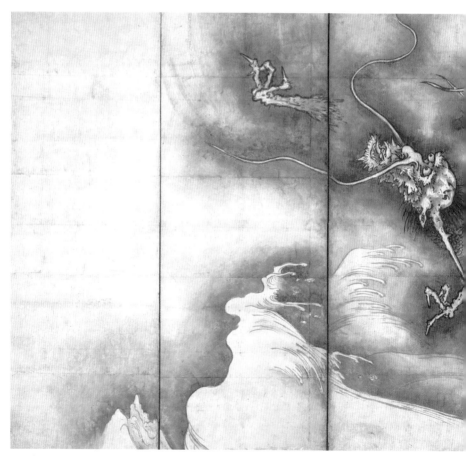

● 日本 雪村周繼《龍圖》

雪村周繼

1504—1589

　　這位日本和尚畫家大約生活在十六世紀，相當於明朝中後期，茨城縣人。本來是武士家族的長子，父親偏心，為把家產留給小兒子，把他扔進廟裡，讓他當了和尚。恰好廟裡收藏了大量中國水墨畫，他苦心鑽研，技藝大進，留下了不少傑作。雖是日本人，但他超迷中國文化，筆下人物大都是中國人，像是孔子和七十二賢、杜甫、八仙等。他畫龍也是學陳容風格，相當神似。

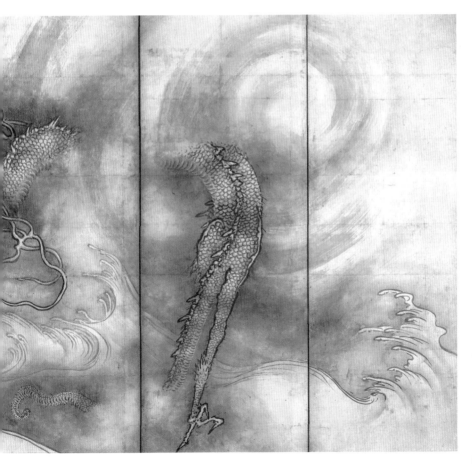

龍王

文・魏茹冰

千面

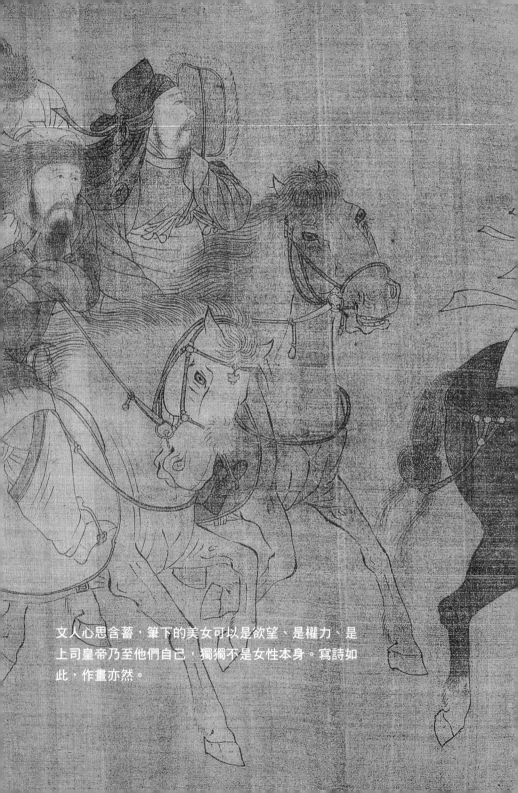

文人心思含蓄，筆下的美女可以是欲望、是權力、是上司皇帝乃至他們自己，獨獨不是女性本身。寫詩如此，作畫亦然。

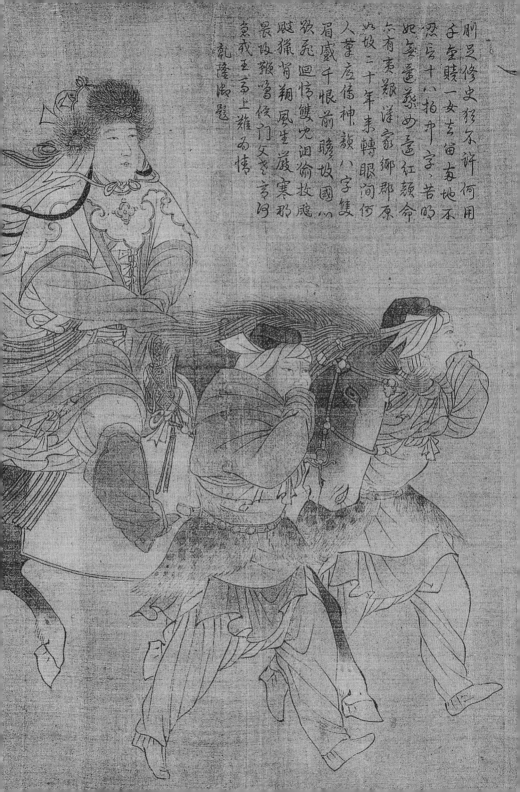

肌豈修史狂不許何用
于金睽一女玄宙亥地不
忍吞十八拍中字苦的
妃筆遺蔡如歸紅顏命
尒有夷羢漢家鄉郡原
此故二十年未轉眼简何
人筆庭傳神韻八字隻
眉盧千恨前瞬玫國心
欬死迴情雙兒渝玫飆
飈獵肖翔風生嚴寒邪
長攷鞭嚐偹門父を言曰
意戎王言上難而慯

乾隆御題

早在女裝大佬出現很久很久以前，不少文人大佬就愛在作品裡扮女生。屈原在《離騷》裡哀戚地抱怨：「眾女嫉余之蛾眉兮，謠諑謂余以善淫。」曹植被親哥收拾，不得志，化身資深未婚美少女吐槽，說什麼「盛年處房室，中夜起長嘆」，其實就是手裡沒權，苦哇！他哥魏文帝曹丕也不含糊，傾情客串小怨婦，放聲號一嗓：「賤妾煢煢守空房，憂來思君不敢忘，不覺淚下沾衣裳。」言下之意，以為孤家寡人好當呢！

　　要做一個流芳千古的畫中美人，標準高到難以想像。單有美貌不夠，還得出身高貴、富於才華，最好再加上身世坎坷，否則怎麼能寄託廣大才子騷客那完美無敵的自戀呢？

　　這樣的女主角有沒有？別說，還真有一個。就是東漢末年的女文學家蔡琰，表字文姬，後人習慣稱她蔡文姬。

　　她的故事符合傳統中國文人最鍾情的套路：家破人亡，落難異國，飽

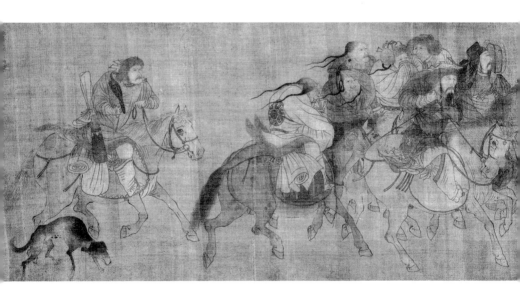

經折磨，終得返鄉。高貴美麗有才，還慘！簡直太完美了。從北宋到清朝，畫家們爭著為她作畫，僅現存世界各大博物館的長卷就多達十餘本，相當於被翻拍了十幾版長篇連續劇。這待遇，擱現在只有金庸能比了。

一千個讀者就有一千個哈姆雷特。同樣，一千個畫家筆下誕生了一千個蔡文姬。

張瑀這幅《文姬歸漢圖》是各版文姬圖中極富特色的一件佳作。它原本沒有名字，後來落到有收集癖的乾隆手裡，乾隆題簽為「宋人文姬歸漢圖」，畫名才最終被敲定。

可能是跟女主角的氣場發生了共振，這幅畫本身的經歷也很傳奇。抗戰期間，它被末代皇帝溥儀從故宮偷運到吉林長春，收藏在偽滿洲國「皇宮」。日本投降後，衛士們將「皇宮」洗劫一空，這幅畫淪為贓物。幾經周折，才在1962年被吉林省博物院收購，回到了老百姓眼前。

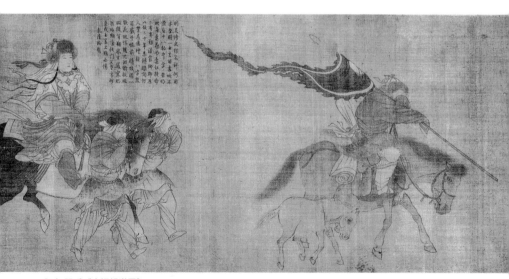

● 金 張瑀《文姬歸漢圖》

千面

畫家本人更是個神祕的存在。畫面左上角題了一行小字：「祗應司張□畫」，這個張什麼早已看不清了，還是郭沫若先生經過一番考據，證明此人為「張瑀」，畫者名字才如此沿用下來。祗應司是金朝設置的一個內府機構，基於這點，便將此畫定為金朝時期的畫作。

金朝統治時間不長，打的仗卻不少。拜戰亂所賜，金朝畫家的存世作品少得可憐。而這幅畫不但保存完整，上邊還有明清兩朝皇帝的印章，確定真跡無疑。後人對《文姬歸漢圖》的定位是：

金代鞍馬畫最高傑作。

鞍馬畫，名為畫馬，其實是畫馬背上的人間。傳世鞍馬畫中描繪草原民族的不多，拿草原民族女性當主題的畫兒更罕見。能跟《文姬歸漢圖》比肩的畫草原民族的作品，只有五代畫家胡瓌的《卓歇圖卷》和遼朝耶律倍的《騎射圖》。

● 五代 胡瓌《卓歇圖卷》局部

● 遼 耶律倍《騎射圖》

「畫紅是非多」，自從《文姬歸漢圖》現身，各種爭議就沒斷過。

不少人質疑：歷史上懂騎術的女性不少，西漢解憂公主會騎馬，北魏花木蘭會騎馬，唐朝貴婦會騎馬，畫家並沒有在女主角頭上寫名字，憑什麼斷定她是蔡文姬？

答案還得從畫裡找。

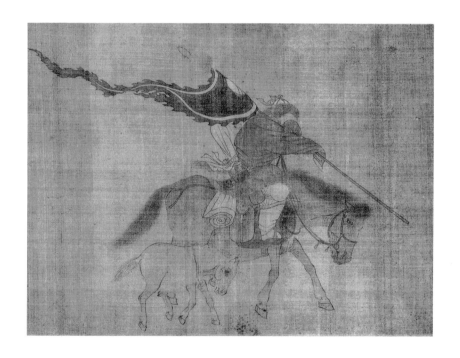

隊列中第一人扛著旗走在最前端，明顯是一位侍從。皮帽、皮襖、皮靴全副武裝，一身金朝騎士裝束。他舉袖遮臉，明示北風凜冽。旗幟被狂風吹得高高飛舞，座下馬兒埋頭頂風艱難前進，馬駒雖小，也緊緊跟著媽媽。沒人會帶新生馬駒長途旅行，這頭小馬大概是母馬半路上產下的，細節暗示旅途遙遠，耗時漫長，可不是出門逛逛那麼簡單。

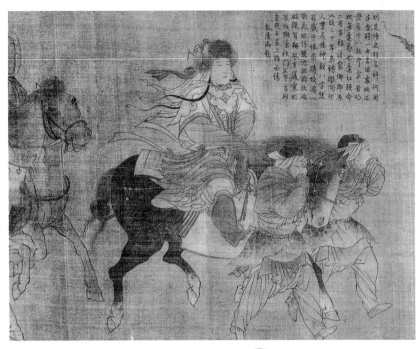

　　女主角和常見的畫中美人完全不同，一掃飽食終日的慵懶，昂首挺胸，儼然巾幗英雄。在一片被狂風吹得東倒西歪的人群裡，她格外顯眼。她的坐騎比侍從的高大健壯，大概是特別挑選的良馬。還有兩名衛兵，包頭梳髻，一身中原人士打扮，替她籠著馬頭，以防馬兒不小心摔倒。整支隊伍只有她享受侍衛牽馬的待遇，說明她地位最高。另外，她昂頭挺胸的姿態也和旁人形成了有趣的對比。男人們都快扛不住了，一個女人居然還很鎮定。可能是因為她在草原上生活多年，早已適應；也可能是在期待什麼好事，以至於她連抽打在臉上的風沙都不介意了。

放大看細節，她頭戴別名「三片瓦」的翻毛皮帽，坎肩外披著雲肩。最早穿雲肩的是契丹、女真的貴婦，後來這個保暖又好看的小物件傳入了中原，明朝婦女很愛穿，一直流行到清朝。

服裝說明這位女性是位金朝貴婦。但貴婦出遊必定會帶侍女，而圖上的隨員全是男性。假設她與丈夫一同趕路，那起碼也應該和丈夫並轡而行，或者跟在丈夫馬後，可是畫家沒這麼處理。很明顯，女主角才是隊伍唯一的核心。

也有人認為，歷史上和親遠嫁的女性不少。西漢有解憂公主、王昭君，隋朝有大義公主，更不用說鼎鼎大名的文成公主。也許女主角是其中一位？

還是不對，公主出嫁的扈從不可能才這點人。在深宮長大的金枝玉葉，來到「北風捲地白草折」的大漠，也很難有面對狂風策馬前行的勇氣。

她也不會是回娘家的民間女子，因為──

背後那一堆跟班不簡單。

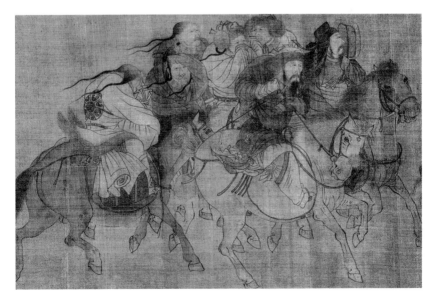

打頭這位大叔戴著長幘巾。古時候有些地方的習俗是給滿月的小寶寶剃頭，然後任頭髮自然生長，這叫「垂髫」；八九歲後，把頭髮分成兩半，在頭上綰兩個髻，稱為「總角」；到青春期再將雙丫髻打開，男束髮、女及笄，標誌著告別童年了。普通老百姓拿塊布將就遮住頭髮，官員則會戴特製的長巾，圖上這種就是宋朝流行款。這位大叔應該是來自中原王朝的文官。考慮到幘巾抗風不如皮帽子，又特地準備了一柄團扇，似乎在自詡「幸虧我及時護住了臉，英俊的面貌才得以保全」。

後邊這幾位的髮型引人注目，耳邊垂下兩條長長小辮。堂堂草原男兒，如此賣萌為哪般？

其實，這是中國東北古老遊牧民族東胡人的標誌。東胡後裔眾多，有

鮮卑、契丹、蒙古族等，東胡和女真族也有親緣關係。剃頭梳辮兒的風俗就這樣被繼承下來，一直沿襲到清朝。

為什麼那會兒的東北爺們兒愛剃頭？歷史學家猜測，可能他們生活在森林，滿頭秀髮帥歸帥，一不小心被樹枝掛住，或者打仗時劉海兒掉下來蓋住眼睛，就麻煩了。

不同民族的髮型各有特點。契丹人喜歡剃成地中海式，比如《騎射圖》裡整理弓箭的騎手。

後來的蒙古人愛在腦門留一小撮劉海。

●清《元武宗海山肖像》

女真人也剃光頭頂，在後腦勺留髮結小辮，不過沒蒙古人那麼複雜。通常一邊一根，就像圖中這幾位。他們皮袍背上有精細的繡花，腰帶也是嵌寶石的土豪款，看來和團扇大叔類似，不是一般平民。

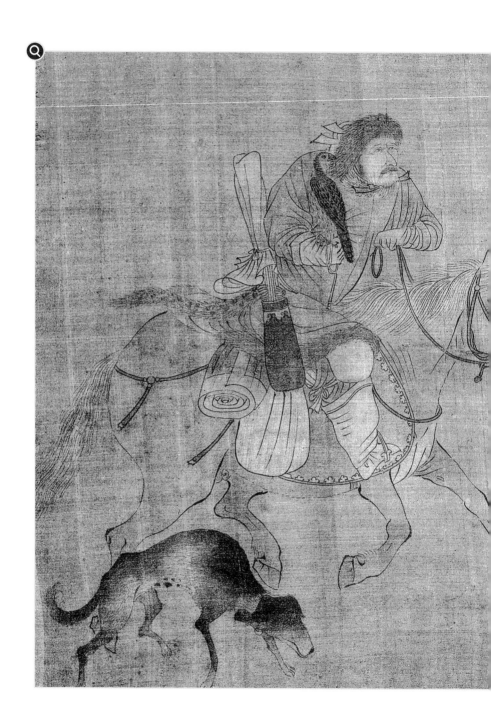

宋朝和金朝是鄰國，打過仗，也做過小夥伴。邊境人民相互來往很正常，但這幾位官員混在一塊，算怎麼回事呢？比較合理的解釋是：他們各從本國前來，要共同完成某項重要任務，也就是護送隊伍中這位女性。

隊伍末尾出現了新的證據：一條小狗。

它是中國土生土長的獵犬，學名叫山東細犬，據說是全國奔跑速度最快的狗。想當年也是李唐皇室的愛寵，而今成了金國衛士的幫手。

帶獵狗上路，也許是擔心路上糧食不夠，還得抓點野物自力更生。別說真的金枝玉葉，就算是臨時被冊封公主的王昭君，也不至於寒酸到這份兒上。

綜合各種證據，結論就顯而易見了：畫中女性不是公主，不是回娘家的貴婦，也不是長途經商或探親的民間女子。身著胡服說明她來自大漠，身邊沒有丈夫、子女或丫鬟，說明舊生活已被她拋在腦後。隨從是來自兩個王朝的官員，說明此番長途旅行乃是兩國政府間的一件大事。

歷史上有過這樣經歷的知名女性，只有蔡文姬。

文姬，意味著文才過人，中國第一首自傳體五言長篇敘事詩《悲憤詩》就是她留下的，這個「文」字可謂「名實相副」了。蔡文姬十六歲出嫁，第一個丈夫沒多久便病死了。不久，董卓，就是那個和乾兒子呂布炒作狗血三角戀的傢伙，挑起了內亂。蔡文姬流落到南匈奴，被匈奴左賢王占為己有，一晃十二年，生了兩個兒子。直到曹操掃平北方，想起故世的老友還有個女兒飄零在外，於心不忍，派使者拿著黃金、玉璧，到匈奴贖回文姬，給她另安排了一門婚事，這就是「文姬歸漢」。

千面

亂世中這樣的悲歡故事很多，文姬能活著回家還算幸運。歷史記載到此為止，開腦洞就是畫家的事了。一千個導演手下有一千種翻拍，畫家也一樣。

　　今天可以用科技還原西漢馬王堆女主人的相貌，但讓一個生活在十三世紀，沒有照相機，更不懂人像復原技術的金朝畫家去畫三世紀的蔡文姬，那是肯定沒轍的。

　　身為御用畫家，張瑀熟悉的只會是身邊的那些金國貴族、官員和士兵。他的畫風接近南宋皇家畫院風格，所以他肯定也接觸過宋朝人，甚至本人可能就在南宋成長、學畫，後來才轉到金朝就業。

　　照著身邊熟悉的貴婦人畫蔡文姬，這對畫家來說再自然不過。文藝復興時的那幫大家也經常玩這招，比如拉斐爾的《西斯廷聖母》，畫中聖母的原型相傳便是他女朋友。

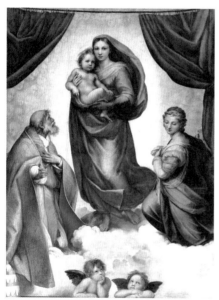

●義大利 拉斐爾《西斯廷聖母》

●義大利 拉斐爾《披紗巾的少女》

張瑀「復原」了草原騎手蔡文姬，論開腦洞，他不是第一個，更不是最後一個。

還有人愛畫賢妻良母蔡文姬。

蔡文姬毫無存在感的第二任老公，匈奴左賢王在這裡露了一臉。夫妻倆各抱一個孩子，融洽溫馨。

●宋 佚名《文姬圖》

明代有錢人多起來了，飽暖思藝術，不單要看「電影」，還想看「連續劇」，於是連環畫出現了。**最早的連環畫是明朝萬曆年間的《孔子聖跡圖》，男性故事要數《三國演義》，女性故事的代表除了《西廂記》，就是「文姬歸漢」。**

畫家們根據相傳為蔡文姬所作的《胡笳十八拍》，用十八幅畫面編織出了跌宕起伏的劇情。

故事開始，蔡文姬被匈奴士兵裹挾，流落異邦。

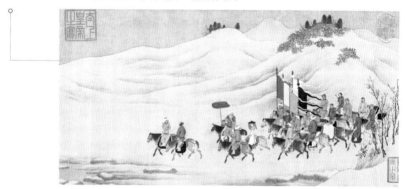

●明 佚名《胡笳十八拍》第二拍

面對茫茫草原，身邊一切都那麼陌生，即便獲得了左賢王的庇護，內心酸楚仍一言難盡。

●明 佚名《胡笳十八拍》第五拍

○— 懷抱著小小的嬰兒，欣慰又茫然。自己的一生莫非就這樣了？

●明 佚名《胡笳十八拍》第十拍

原已斷絕歸家的指望，故鄉使節卻意外出現。聽到熟悉的鄉音，百感交集。

●明 佚名《胡笳十八拍》第十二拍

歸家在即，侍從們匆忙準備車馬，看著丈夫和孩子悲痛難捨，自己不禁兩淚交流。

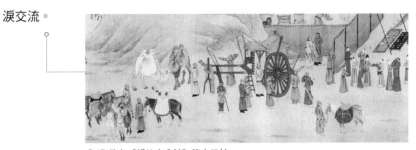

●明 佚名《胡笳十八拍》第十三拍

再一次開始長途跋涉，只是目的地正好相反，心境也今非昔比。

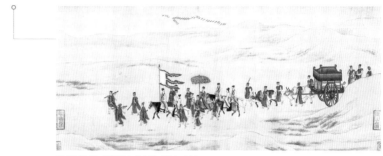

●明 佚名《胡笳十八拍》第十六拍

回到了闊別多年的家鄉，親朋相見，悲喜交加。去時紅顏少婦，歸來滿面滄桑，十二載人生宛若夢幻。

●明 佚名《胡笳十八拍》第十八拍

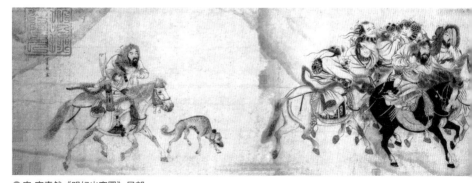

●宋 宮素然《明妃出塞圖》局部

版本多了，免不了會有個別跑偏。1931年，日本出現了一幅和張瑀作品極其相似的畫，作者署名宮素然，畫卻叫《明妃出塞圖》。明妃就是傳說中「四大美女」之一的王嬙，表字昭君。因為湊巧和晉文帝司馬昭撞了名字，從晉朝起，人們將她名中的「昭」改為「明」字，結合她匈奴王妃的身分，稱為明妃。

　　昭君出塞也是畫作中出現頻率很高的故事素材，說來尷尬，這幅畫和張瑀的《文姬歸漢圖》宛若雙生。

一見這畫，學者們頭都大了，
究竟誰是誰，誰抄了誰？

宮素然在歷史上也沒有任何記載，留下的就這一幅畫，畫上只蓋了個印章「招撫使印」。招撫使是宋朝的官職，所以大家覺得這幅畫大約是宋畫，年代跟張瑀之作差不多。還有人大膽猜想，沒準兒有一幅更早的原版《文姬圖》，而張瑀和宮素然都是照那張圖臨摹的？

　　線索還得從畫裡找。

　　兩幅畫整體構圖雖說相似，可《明妃出塞圖》線條無力，對人物的刻畫遠不及宋代名作生動，老態畢現，倒更像明清畫風。

　　隊伍前列的扛旗大叔，肩背在歲月的重壓下變成了龜狀。

　　隨從額頭上有劉海，這是蒙古髮型。蒙古崛起的時間在金朝後，因此宮素然作畫的時間不可能早於金朝的張瑀。

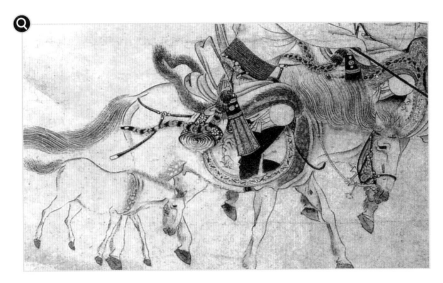

　　畫馬，宮素然也有點露怯。母馬腿腳僵直，好像環境太艱苦得了關節炎。小馬駒重心完全歪掉，隨時準備一頭栽倒。

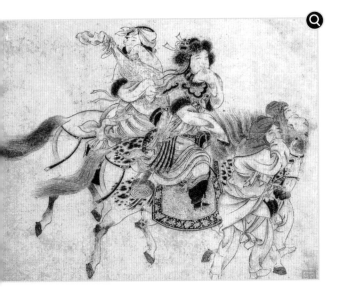

　　來到畫面重點部分。宮素然為了強調明妃的身分，特地在她身後添加一位抱琵琶的侍女。但侍女的坐騎只有後半身，馬頭莫名失蹤，看來這姑娘不僅騎術驚人，似乎還兼職死靈法師。

再放大看五官細節：

張瑀的蔡文姬，堅毅中帶著樂觀，大膽往前走。

宮素然的明妃，表情神祕，恍若蒙娜麗莎……

侍女的表情也詭異，連舉袖捂嘴的動作都和主子分毫不差。主僕二人這心事重重的模樣，不像辦喜事，倒像藉和親之名，出關刺殺匈奴單于的大內高手。

歸納起來，宮素然使用的畫風更晚近，畫技比張瑀低，缺乏生活經驗，不熟悉北方草原。最大可能就是他（她）臨摹了張瑀之作，又自開腦洞，在畫上添了琵琶侍女，將蔡文姬偷梁換柱成了王昭君。

歷史學家郭沫若先生在1964年提出一個更驚人的結論，他認為《明妃出塞圖》的繪者宮素然是明末清初人。

不過，郭先生看到的也只是朋友從日本拍回的照片。如果能見到原作，興許他又會有新發現。真相究竟是什麼？只有等將來某一天，《明妃出塞圖》回歸中國，我們才可能知道了。

張瑀

西元13世紀

畫面題款只能看清「張」字，張瑀這個名字是郭沫若先生確定的，但目前學界仍存爭議。

金朝流行火葬，服飾文物保存非常少，張瑀的畫留下了金朝人的模樣，歷史價值很高。

《文姬歸漢圖》被梁清標收藏過。梁是富可敵國的收藏家，也是偽造古書畫的高手，據說《千里江山圖》也被他作過假。

在被吉林市民李先生獻給國家之前，《文姬歸漢圖》曾經在李家灶臺上放碗筷的地方掛著擋灰用。《文姬歸漢圖》的收購價是160元人民幣，不過李先生在1962年又額外得到了2000元獎金。

耶律倍

899-937

這位遼代畫家是遼太祖耶律阿保機的長子，被封為東丹王，是貨真價實的高帥富兼學霸。據說擅長文學、音樂、醫學和陰陽術數，點亮了翻譯技能。然而老母親不喜歡文謅謅的大兒子，指定弟弟耶律德光繼承皇位，氣得他帶著大堆藏書投奔了敵國後唐，還起了個漢名：李贊華。後人說他畫的馬形體強健，很有不羈的草原風情，就是上色太馬虎。宮鬥之餘，隨手塗兩筆還成了鞍馬畫代表作，也是讓人沒脾氣。不過他有個令人毛骨悚然的變態嗜好：吸人血，動不動就在姬妾胳膊上扎洞，搞不好是因為這個才被踢出朝廷的吧。

文・曹昕玥————

潔癖

有些畫，看去只覺枯，淡，靜，空。比起生動的人物、精細的花鳥、熱鬧的紅塵……這些「淡出鳥來」的畫難免讓人覺得索然無味。然而在另一雙眼裡，或許——人生如逆旅，我身如朝露，永恆的本就只有寂寞而已。

151

西元1328年，有個名叫柯九思的書畫愛好者到南京遊學，結識了一位二十四歲的青年，兩人相談甚歡。青年的名字有些拗口，叫作圖帖睦爾，五年前剛剛結束淒淒慘慘的流放生涯，晉封為懷王。

俗話說，運氣來了擋也擋不住。沒過多久，皇帝駕崩，圖帖睦爾當上了元朝的第八位統治者，而且沒忘記提攜新交的朋友。柯九思跟著他北上，從一介布衣搖身一變成了七品官。

嫌官小？沒關係，圖帖睦爾第二年就專門創辦了文化機構「奎章閣」，任命柯九思為正五品的「鑒書博士」。從此，凡是大內收藏的古董、書畫，圖帖睦爾都交給柯九思鑒定，還賜給他自由出入禁中的通行證，讓他隨侍左右。

苟富貴，互相「旺」，
大約就是這模樣了吧。

當然，柯九思能有這番際遇，主要還是因為自己真有兩把刷子：他小時候是天才兒童，當其時是天才中年，不光是鑒寶達人，而且詩、書、畫全面發展，尤其一手墨竹畫得出神入化。

他的獨門絕技是用書法筆法來畫竹子：「寫竿用篆法，枝用草書法，寫葉用八分法，或用魯公撇筆法。」也就是說，他首創了用寫篆書的方式來畫竹竿——瘦勁挺拔，凝重典雅；再用寫草書的方式來畫竹枝——點畫飛動，血脈相連；畫竹葉呢，有時候用顏真卿的「撇筆法」，有時候則用「八分法」一般認為是隸書的一種寫法，不過異議甚多，畢竟咱們的主題不是書法，這裡就不展開啦。

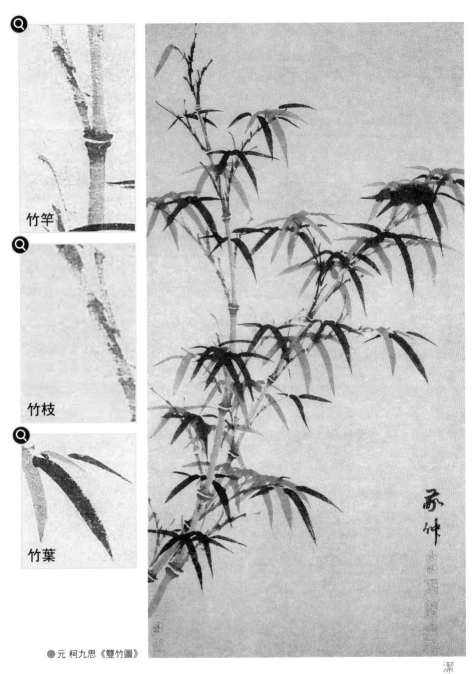

竹竿

竹枝

竹葉

●元 柯九思《雙竹圖》

潔
癖

柯九思《雙竹圖》中的竹節，在墨色虛實之間，彷彿呈現出一種裸眼3D的效果。竹枝柔韌而富有張力，以濃墨和淡墨區分葉面和葉背，疏密有致，用筆秀逸。就連自視甚高的王冕——自稱洗硯臺染黑了池邊梅花的那位——都不禁對柯九思發出讚歎：「人傳學士手有竹，我知學士琅玕腹。」

不過，有人歡喜有人愁。就在柯九思時來運轉飛黃騰達的1328年，距離元大都（今北京）兩千多里外的江南小城裡，有一位二十七歲的公子哥兒經歷了人生的一場重大打擊。

他叫倪瓚。那一年，他同父異母的大哥忽然病死了。

看慣宅鬥的朋友沒準一看到「同父異母」這幾個字就已經腦補了一齣兄弟鬩牆的嫡庶大戲。事實上，這種戲碼在倪家是不存在的。

倪瓚是個標準的富N代，本住在無錫的城邊，家中有屋又有田，生活樂無邊。雖然早早就死了爹，好在還有一個大他二十三歲的嫡兄倪昭奎。倪大哥又當爹又當哥，精心撫養倪瓚，不僅讓他衣食無憂，還延請名師調教他。

倪大哥究竟何許人也？

他有很多頭銜，比如「元素神應崇道法師」，又比如「玄中文潔真白真人」……看得眼暈沒關係，我們只需要知道倪大哥是全真教的高層就行了。沒錯，正是王重陽的那個全真教。

總而言之，倪家本來就富甲一方，加上倪大哥地位高、收入高，還不用交稅，所以倪瓚從小錦衣玉食，每天除了讀書習字撫琴作畫，就是看雪看月亮，嘆人生談理想，其他啥也不用操心。

然而，這種生活隨著倪大哥的病逝戛然而止，家裡塌了頂梁柱；沒多久，母親也去世了。一直全方位庇佑著倪瓚的兩個人，在同一年拋下了他。

溫室小花不得不擔起一家之主的挑子。可是，他真的做不到啊！從某種意義上來說，倪瓚就像是地主版的李煜或是趙佶，本來最適合好好幹藝

術家這份很有前途的工作，可是命運的洪流卻把他們捲到了不適合的崗位上。

被趕鴨子上架的倪瓚最終決定：算了，我選擇做回自己。

於是，小少爺繼續宅在家裡「閉門讀書史」。他甚至還盤算了一下：反正我對理財一竅不通，做買賣置產業鐵定賠本，不如蓋一座私家博物館吧！

由於不差錢，博物館很快就落成了，名為清閟閣。它是一座方塔式的三層樓閣，陳設古鼎名琴，收藏幾千卷經過倪瓚親手校訂的書，經史子集、佛道岐黃，無所不有；還有吳道子、王維、荊浩、董源的畫，鍾繇、王獻之、智永和尚的法帖，隨便拿一件出來都是曠世奇珍。除了主體部分以外，清閟閣還有一系列配套建築：雲林堂、雪鶴洞、這個亭、那個軒……總之，倪瓚為自己打造出了一個藝術殿堂，從此日夜流連其間，將什麼收租啦、經營地產啦，打理生意啦……一應俗務，統統關在門外。

不得不說，倪瓚很有做博物館館長的天分，不光品味一流，而且在場館保潔方面思維也很超前。他規定，想要參觀清閟閣，進門頭一件事——換鞋。他還派專人巡視綠化帶，用一端塗了膠的長竿隨時把落地的花葉黏走，「恐人足侵汙也」。

注意，他不是嫌落花落葉髒，
而是怕人的鞋底踩髒了落花落葉。

小廝每日挑回兩桶泉水，倪瓚只取前一桶水煎茶，後一桶水洗腳。他的理由是：後一桶水朝著腚，說不定會被屁汙染，所以只配用來洗腳。

關於倪瓚的潔癖，漸漸傳出了許多誇張的說法：

有人說他吩咐小廝每天洗刷家裡的兩棵梧桐樹，兩棵樹終於扛不住，都被活活洗死了。

又有人說他設計了一個香木搭建的「空中廁所」，下鋪雪白的鵝毛，排泄物一落下立刻被鵝毛覆蓋，不聞一絲穢氣。

還有人說他曾看上一個歌姬，又怕人家不乾淨，於是請妹子先洗澡；洗完倪瓚還是覺得妹子有異味，敬請重洗；洗完再聞，聞完再洗，如此折騰，直至天明，最後什麼也沒有發生，就把妹子送了回去……

其實，這些故事更像是眾人對他們眼中的「奇葩」的編排，未必可信。不過，它們也從一個側面印證了：在時人心目中，倪瓚就是這麼一個富貴閒人。

●元 顧瑛《花鳥圖冊》局部

●元 曹知白《山水圖》

根據明人八卦大全《四友齋叢說》記載：「東吳富家，唯松江曹雲西、無錫倪雲林、昆山顧玉山，聲華文物，可成並稱，餘不得與其列者是也。」曹雲西是元代畫家曹知白，顧玉山是元代文學家顧瑛，倪雲林就是倪瓚。這段話的意思是：當時整個東南地區，這三個人屬於有錢人裡最有文化的、文化人裡最有錢的，所以並列前三。從第四名起，跟他們仨就不是一個級別了。

那麼，作為著名的富貴閒人，倪瓚的畫該是怎樣一派富貴氣象呢？

● 元 倪瓚《容膝齋圖》

嗯……沒有人物，沒有動態，也沒有色彩。若是魯智深觀此，大約要批一句：「淡出鳥來」。

倪瓚畫的對象，幾乎都是太湖。

「**水天向晚碧沉沉，樹影霞光重疊深。**」這是白居易的太湖。「**南國吞將盡，東溟勢欲連。**」這是羅處約的太湖。可是在倪瓚的畫裡，太湖既沒有那麼濃豔的色調，也沒有那麼雄渾的氣概。他筆下的太湖，就是一個「淡」字。

幾個土丘，三兩枯樹，一水空茫，兩岸蕭索。用美學家李澤厚的話說就是：

「一種地老天荒式的寂寞和沉默。」

初看這幅畫，難免令人想起北宋文壇上一樁著名的八卦：

某人寫《富貴曲》道：「軸裝曲譜金書字，樹記花名玉篆牌。」宰相晏殊讀完，微微一哂：「此乃乞兒相，未嘗諳富貴者。」晏殊之所以能這麼狂，是因為他本人吟詠富貴的時候，壓根不用金玉錦繡一類的字眼，只寫：「樓臺側畔楊花過，簾幕中間燕子飛」「梨花院落溶溶月，柳絮池塘淡淡風」……

這種不求形跡、雲淡風輕的寫法，便是晏殊富貴詞的獨特風格。

莫非，倪瓚也是在用這種方式低調炫富？

非也。

實際上，我們如今能看到的倪瓚存世畫作，都是他中年以後的作品了。畫出這些畫的時候，他早已不是當年那個錦衣玉食的小少爺。

自倪瓚三十歲起，江浙一帶不是大澇就是大旱，河湖決堤，地震頻發，更何況倪瓚本來就不是當地主的人才，很快倪家就落到了坐吃山空的地步。

● 元 倪瓚《秋林野興圖》

158

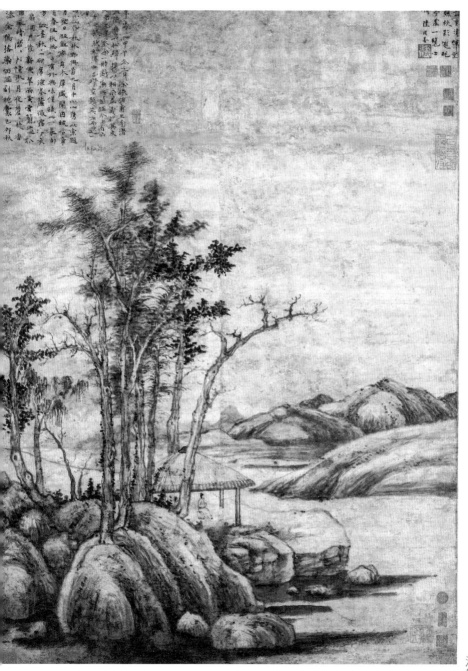

而官府徵收的租稅卻是變本加厲，沒過幾年，倪瓚連稅都交不起了，只能變賣田產度日，為了處理各種債務，還得三更半夜等候官衙傳喚。

就是在如此境地中，已經從雲端跌落的倪瓚完成了《秋林野興圖》——**他現存最早的一幅作品**，大約繪於他三十八歲那一年。

這幅圖最叫人吃驚的一點是——倪瓚竟然畫了兩個人！要知道，倪瓚後來的山水畫都有一個鮮明的特徵，就是空無一人。

有人問他為什麼不畫人。他的回答是：「如今這個世道，哪裡還有人呢？」「今世那復有人？」

顯然，在畫《秋林野興圖》的時候，倪瓚雖然經濟狀況一天不如一天，可心情還是很不錯的。很可能是因為，正是在畫這幅畫之前不久，倪瓚遇到了本文開頭說的那位有兩把刷子的柯九思——

那一年，柯九思來到清閟閣，與倪瓚一見如故。倪瓚甚至留他在清閟閣過夜，柯九思則畫了自己最擅長的墨竹圖相贈。

倪瓚倍覺心水，在圖卷上留下兩方自己的收藏印，又向柯九思贈詩：「傾蓋何必舊？相知亦已深。」兩位相見恨晚，從此唱和不斷。倪瓚還曾

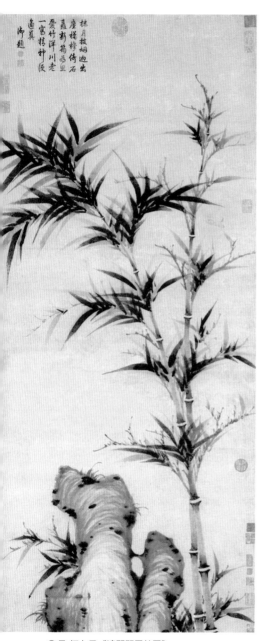

株月披姍迤出
塵標修竹倚石
叢荊揚風里
愛竹洋川老
一富精神氏
道真
御題

●元 柯九思《清閟閣墨竹圖》

作畫，讓柯九思在畫上題詩——詩還在，畫已不傳。**柯九思的那首詩是這樣寫的「幽館曉山如沐，斷橋春水初生。花下班荊酒熟，松間散策詩成。」**

顯然，在這個有花有酒有好友的畫面中，倪瓚肯定也是畫了人的。

話又說回來，柯九思不是在宮裡混得風生水起嗎，怎麼又會在千里之外的無錫倪家逗留呢？

原來，他交好運沒幾年，就慘遭水逆——由於他跟圖帖睦爾關係太好，某些大臣嫉妒得直冒酸水，偏偏圖帖睦爾又不長命，未及而立之年就掛了——柯九思沒有了大腿可抱，職場人際關係又搞得那麼糟糕，只能束裝南歸。

他的南歸，甚至還引出了一首元代熱門金曲《風入松‧寄柯敬仲》（柯九思字敬仲）。哪怕你之前沒有聽過柯九思這個名字，也一定聽過其中這一句詞：**「報道先生歸也，杏花春雨江南。」**

潔癖

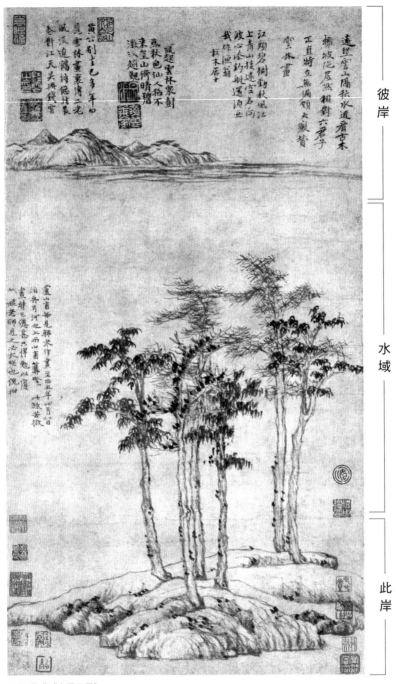

●元 倪瓚《六君子圖》

彼岸

水域

此岸

不是他本人的損失，而是大都的損失；反倒是江南因為他的歸來，更添了無限旖旎的春意。

世間好物不堅牢，彩雲易散琉璃脆。倪瓚得到這個摯友才不過五年，柯九思就暴病卒於蘇州。

如果說柯九思的人生大起大落得像折線圖，那麼倪瓚的人生就是一道高開低走的曲線圖。此時的倪瓚，差不多已經失去了所有的親人和田產。他將剩餘的家財贈予一位比他更需要錢的老友，自己泛舟浮於太湖。

到了這個時候，倪瓚那種極具代表性的幽淡畫風終於成形了。

這幅繪於倪瓚四十四歲時的《六君子圖》，開啟了他「一河兩岸三段式」的經典構圖模式。

此岸、彼岸，再加上夾在兩岸之間的茫茫水域，將整個畫面水平分割為三段。

畫面最上方，淡墨勾勒出柔和的遠山；最下方則是近景的汀渚、幾竿枯樹或瘦竹；在此岸和彼岸之間，他乾脆連一道水波紋都不畫，以一片空白表現浩淼煙波。

要是再多看幾幅，你可能會懷疑自己的眼睛出了問題，

他的畫差不多都是一個樣子的。

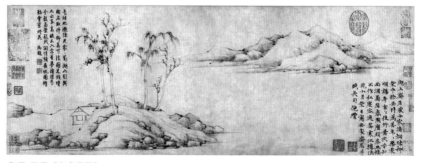

● 元 倪瓚《安處齋圖》

潔癖

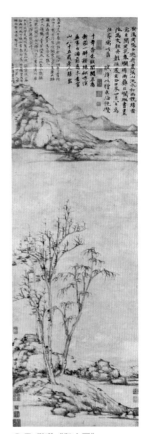

●元 倪瓚《秋亭嘉樹圖》　　　　　●元 倪瓚《谿山圖》

　　一樣的「一河兩岸三段式」，一樣的不見人蹤，一樣的寡淡無色。這種「淡出鳥來」的畫，很難讓人一眼看出物象畫得有多麼逼真，多麼美。那我們究竟該如何去欣賞它呢？請先試想：假如畫面上物象密集、色彩濃豔，想像的空間是不是就被擠走了？

　　在美學上，這種空白有個高大上的名字，叫「召喚結構」。它需要觀者自己去腦補。那種「空」，那種「不確定」，都是在給你暗示，試圖喚醒你自己內心的聲音。

倪瓚畫中的「空」，與他推崇的道家思想恐怕不無關聯。正如他自己所寫的：「天地一蘧廬，生死猶旦暮。」「此身非我有，易晞等朝露。」意思就是：世界只不過是我們暫時寄身的客棧，一生也不過轉瞬即逝。即便是這具軀殼也不歸我所有，它就像朝露一樣，一不小心就消散了。

畫面中的空白，召喚出的便是這樣一份接近空無的心境吧。

● 清 查士標《仿倪瓚山水冊》局部

不得不承認，中國畫在視覺形式上，很難像某些西洋畫那麼寫實，跟照片似的栩栩如生。**我們的山水畫家，與其說是在畫「世界是什麼樣子」，不如說是在畫「世界在我眼中的樣子」。**

也就是說，他們不是在復刻真實的山、真實的樹、真實的水，而是在畫自己真實的生命體驗。無可奈何花落去，似曾相識燕歸來。他們畫的其實不是花也不是燕，是「無可奈何」與「似曾相識」。

有趣的是，你在倪瓚的畫中找不到落葉。不管枝頭有葉無葉，反正地上肯定沒有。在暮年的他，心目中或許依然存著那份不容人足侵汙落葉的堅持吧？

潔癖

165

●元 倪瓚《江渚風林圖》局部

●元 倪瓚《秋亭嘉樹圖》局部

這些黑點可不是落葉，這是「點苔」。倪瓚是極簡主義的大師。他似乎認為要是把景物刻畫得過於細緻，就會把觀者的注意力「黏」在局部。所以，他信筆所至，不加雕琢，一派平淡天真。你要是去模仿他，就難免下手過重或過輕，過急或過滯。

明代職業畫家周臣偏偏不信這個邪。他是唐寅的老師，特別善於仿畫。唐寅大紅大紫之後，稿約不斷，忙不過來，常請周臣代筆，周臣也欣然為之，一般人根本分不出真偽。

可是，當周臣模仿倪瓚的時候，不幸踢到了鐵板。不論他怎麼畫，別人總是遺憾地搖頭：「過了，又過了。」

●明 周臣《松泉詩思》

明代評論家王世貞對此早有結論：「宋人易摹，元人難摹；元人猶可學，獨元鎮（倪瓚字元鎮）不可學也。」宋人的畫風，或許還可以山寨一下；元人的畫風，要山寨可就難了。就算你能學到點元人的味道，但是想學倪瓚？門兒都沒有！

四十七歲時，倪瓚皈依了全真教。他的畫中再無人跡，最多只有一座空亭。「空亭」成了他的一個關鍵字。亭，空無一物。人，胸無一塵。

●元 倪瓚《容膝齋圖》局部

●元 倪瓚《秋亭嘉樹圖》局部

●元 倪瓚《紫芝山房圖》局部

潔癖

167

詩有「詩眼」，畫也有「畫眼」。空亭就是倪瓚的「畫眼」，獨自佇立於山水之間，吐納著看不見的雲氣。它是一個顯而易見的觀察點，可是觀察者卻不在畫裡，而在畫外。「亭者，停也，人所停集也。」亭，沒有四壁，不是恆久的居所，僅可略遮風雨，容人稍稍駐足。所以，亭中即便有人，那人也不過是匆匆過客；亭中若是無人，那也不過是世界本來的樣貌罷了。

時空凝滯，萬物沉默，只有我們這些置身畫外的觀察者，以渺小而赤裸的靈魂，直面地老天荒。

倪瓚的筆下不復有人。寄蜉蝣於天地，渺滄海之一粟。與人對話，似乎已經失去意義，不如聆聽湖上的秋風、零落的木葉，與人世間恆久的寂寞對話。

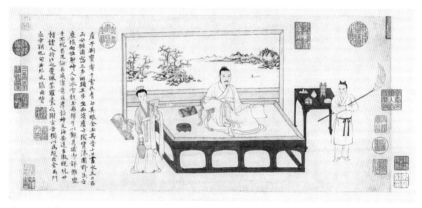

●元 張雨《題倪瓚像》

可惜啊，若是倪瓚為柯九思而作的那幅畫能夠流傳下來，世人便有幸見到倪瓚筆下酒酣耳熱的一對風流人物了吧？

而今，我們卻只能對著他筆下一座座無人的空亭，揣想著他當年的心境。於是，每一個看到它的人，都忍不住離魂入畫，飄飄然置身於亭中了。

● 明 董其昌《仿倪瓚筆意》　　　　● 清 惲壽平《仿倪瓚古木叢篁圖》

倪瓚

1301-1374

倪瓚喜歡在自己的畫上題寫詩詞，但是極少蓋章，可能是怕鮮豔的朱紅破壞清淡的畫面。

除了畫以外，他對「吃」也很有心得，著有《雲林堂飲食制度集》。其中的一道燒鵝極受袁枚推崇，被稱為「雲林鵝」。

有人稱他潔癖太重，一生不近女色。但這不是真的。倪瓚與妻子相依為命，晚年無房無地之時在妻子的親戚家中寄居，直至病逝。

1986年，謝稚柳等專家將揚州文物商店的一幅殘破古畫鑒定為倪瓚真跡。無錫是倪瓚家鄉，無錫博物館卻沒有一幅倪瓚的畫，於是向揚州方面苦苦請求。揚州象徵性收取5萬元人民幣，使這幅《苔痕樹影圖》成了無錫博物館唯一的一件倪瓚作品。因為《苔痕樹影圖》破破爛爛，無錫博物館把它送到了專業修文物的北京故宮進行了裝裱。

● 元 倪瓚《苔痕樹影圖》

王蒙
1308-1385

王蒙比倪瓚要小幾歲，是
「元四家」中最年輕的一位。他
還有個名字聽來如雷貫耳的外公
——「楷書四大家」之一的趙孟
頫。

王蒙和倪瓚的風格走了兩個
極端：倪瓚有多清淡蕭疏，王蒙
就有多繁複密麗。假如前者叫
「淡出鳥來」派，後者大約可以
算「密集恐懼」派。儘管畫風迥
異，他倆的交情卻相當不錯，倪
瓚甚至賦詩為王蒙戴了一頂巨高
無比的高帽：「王侯筆力能扛
鼎，五百年來無此君。」

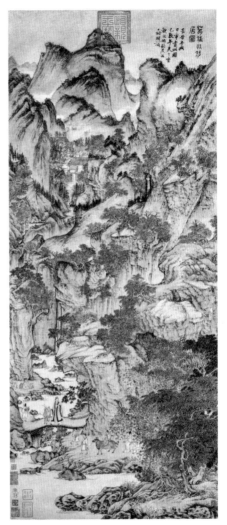

●元 王蒙《葛稚川移居圖》

潔癖

文‧曹昕玥

逆襲

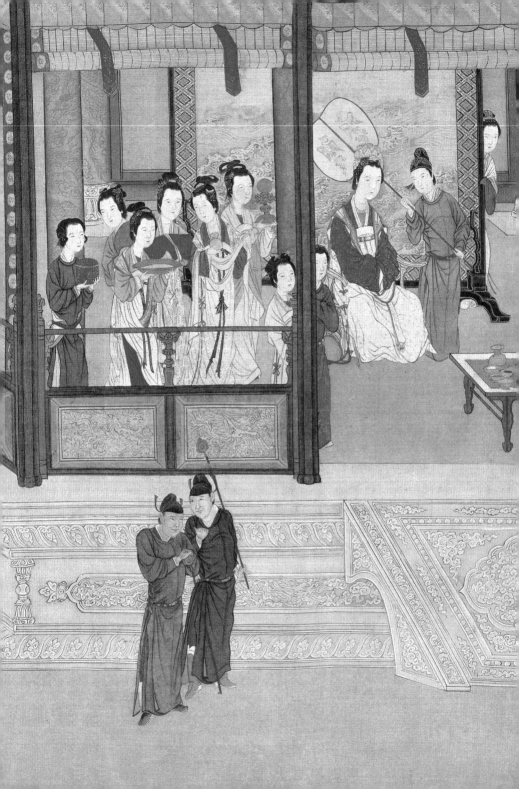

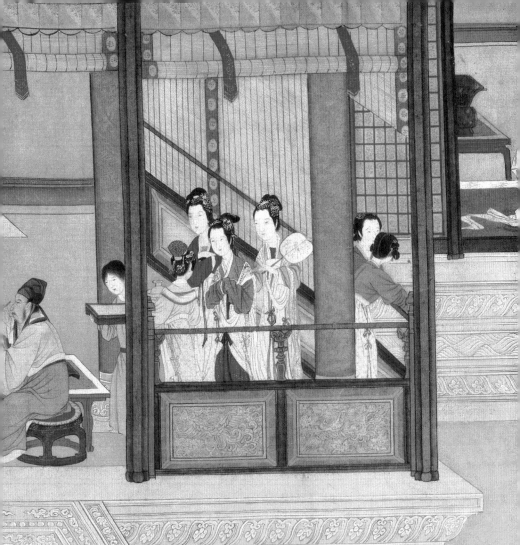

所謂「文人畫」，其實是為了跟「匠人畫」劃清界限而提出的概念。在我國古代，曾經有很長很長的一段時間都認為畫畫不是什麼上檯面的行當。文人該幹的事情是寫詩著文，爭取個一官半職。要是實在當不了官，那就披頭散髮當隱士。東晉顧愷之，身為士大夫階層，當然可以畫畫兒消閒，但並不會把它當成正經職業來幹。

要是你看過《紅樓夢》，沒準兒還記得那個「琉璃世界白雪紅梅」的橋段：薛寶琴帶個丫鬟立在雪坡上，丫鬟懷裡抱一瓶梅花。眾女看了這一幕紛紛表示：此情此景，像極了賈母房裡掛的那幅「仇十洲的《雙豔圖》」⋯⋯

然而，此處無圖無真相。

因為，正如《紅樓夢》中提及的另一幅畫——唐伯虎的《海棠春睡圖》，仇十洲的《雙豔圖》同樣子虛烏有，純屬杜撰。

不過，曹雪芹提到的這位「仇十洲」倒是確有其人。

當然，對大多數人來說，他的名字肯定不如風流才子唐伯虎那麼如雷貫耳，但他在中國畫史上的地位，還真的能和唐伯虎相提並論。

他的大名叫作仇英，號十洲。與仇英並列的另外三位分別是唐伯虎、文徵明和沈周。他們共同組成了大明畫壇鋒頭最勁的組合：「明四家」，繼承了悶騷高冷的「文人畫」傳統。

你居然畫畫？還從中牟利？那你肯定不是什麼正經人！

我陶淵明就算是餓死！把官辭了沒飯吃！也絕對不會去賣畫！

●明 王仲玉《陶淵明像》局部

比如唐初的閻立本，出身貴冑，文才出眾，本職工作一直幹到了當朝右相，可就因為畫技太高超，經常被皇室分派繪畫任務，結果被世人譏笑是靠畫畫上位的，成了他終身之恨。

一直要等到唐代大詩人王維開創「文人畫」再到宋代大文豪蘇軾為「文人畫」搖旗吶喊，接著由元代的趙孟頫、倪瓚等人將「文人畫」定格在了一個高格調、高技法、高難度的「三高」領域，文人們才漸漸接受了這樣一個觀念：

正經文人也可以畫畫。

　　不過，根深柢固的職業歧視依然存在。

　　通常，那些有錢有閒有文化的士大夫畫的畫，才被認為是高大上的風雅之作，也就是所謂「文人畫」；而以畫畫維生的職業工匠的作品，依然被視為不登大雅之堂的「匠人畫」。

　　哪怕到了北宋末年，徽宗趙佶作為骨灰級書畫愛好者，靠一己之力將翰林圖畫院的畫師地位抬到了眾工匠之首，畫師們也不過是被趙佶雇用的乙方，甚至是失去署名權的「槍手」。

　　在當年的職業畫師之中，即便出類拔萃如《清明上河圖》的作者張擇端、《千里江山圖》的作者王希孟，依然沒能在歷史上留下多少個人資料。

●宋 張擇端《清明上河圖》局部

●宋 王希孟《千里江山圖》局部

原因很簡單：在那個等級森嚴的社會中，士農工商之間，「士」比「工」高了整整兩級。「士」哪裡肯跟「工」一起玩兒呢？

　　然而，話要是說得太絕對，分分鐘可能被打臉。比如說，被公認為「文人畫」大師的仇英，就不折不扣地屬於「工」這個階層。《虞初新志》載：「（仇英）初為漆工，兼為人彩繪棟宇，後徙而業畫。」直白一點講：年輕時候的仇英，曾是一枚在建築工地謀生的小粉刷匠。仇英這個起點，跟「明四家」的另外三位相比，可謂墊了底。

　　我們且先來看一看沈周：他的太爺爺沈良琛是「元四家」之一王蒙的「好基友」，他的爺爺沈澄、親爹沈恆、大伯沈貞個個都是書畫鑒賞達人。由於不差錢，人家飽讀詩書可不是為了參加科舉，只是為了陶冶情操。所以沈周很有底氣地一輩子不上班，專心在家搞創作搞收藏，得到一大批文人墨客的擁護，德高望重，仙氣飄飄，成了當時的畫壇領袖。

● 明 沈周《兩江名勝圖冊》之五

再來瞧文徵明：他的親爹文林本人就是進士，還請了方才提到的沈周來給文徵明教美術，請了狀元公吳寬來教語文——差不多相當於而今請來陳丹青和莫言當家教。很顯然，文徵明也是個銜著金湯匙出生的官宦子弟。

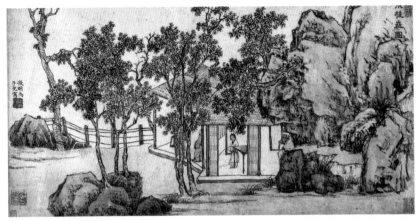

● 明 文徵明《聚桂齋圖卷》

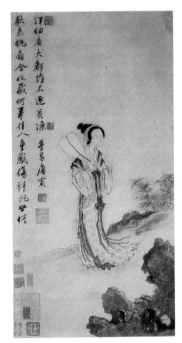

● 明 唐寅《秋風紈扇圖》

　　最後是唐伯虎：他的家世跟前頭兩位不能比，但也是小康之家嬌養的兒子，少年時不必操心生計，只管好好學習。而且他跟文家住得近，跟文徵明是穿一條褲子玩大的竹馬之交，常到文家去蹭課。或許你要問：「文老爹不會有意見嗎？」完全不會，因為文林很喜歡這個「別人家的孩子」，估計也沒少對兒子說：「瞧瞧隔壁小虎，家裡條件不如你，成績還那麼好，多跟人家學著點兒！」

以上三位，都是無可置疑的文人。

仇英與他們相比，
更像是一個異類。

●清 李岳雲《仇英肖像》

仇英出身寒門，大字不認得一籮筐。進入油漆粉刷這個行業的時候，他甚至還未成年，是個童工。這個描述很容易讓人覺得仇英沒準兒會一生潦倒沉淪，不受主流待見，直到死後才如同滄海遺珠被群眾劃拉出來供上殿堂。

事實卻相去甚遠。

仇英活著的時候就已經大放異彩，靠著一支畫筆衣食無憂，還跟文徵明、唐伯虎這些人玩到了一起，活生生地演繹了一齣《小粉刷匠逆襲記》。

對此，我們只能說：一個人的命運哪，當然要靠自我奮鬥，但是也要考慮到歷史的進程——大明正德年間，「包郵區」（編注：意指江蘇、上海、浙江一帶。）經濟搞得風生水起，工業發達，商戶雲集，一部分人先富了起來。再加上退休官員們也跟風跑到蘇州養老，圈起一塊塊風水寶地，蓋起一座座私家園林。一時間，木工、瓦工、泥水匠、粉刷匠這類崗位差點鬧起用工荒。

仇英正趕上了這波風口。他從太倉來到蘇州城，當上了一名「蘇漂」，為別人家的雕梁畫棟勾線調色，趁此練就了自己的美術基本功。這個就業地點選得非常妙。當時的蘇州城，不僅是經濟中心，還是文化中

心，匯聚了全國近一半的書畫名家。紙張、顏料、裝裱和書畫行銷等各個行業都隨之迎來了大牛市。輾轉於各個建築工地攢下幾吊錢之後，仇英不喝大酒也不逛青樓，因為他的心思在別的地方。包工頭一喊收工，仇英就往蘇州閶門一帶的書畫作坊跑。

今天我們已經無從得知，究竟是在大戶人家的彩繪樓宇之下，還是在閶門的書畫作坊裡，仇英遇見了他命中的貴人。對方一眼看出了仇英清奇的骨骼和非凡的天賦，於是向他提出了一個問題：「年輕人，你有夢想嗎？」

這位神祕的貴人究竟是誰呢？他是蘇州城裡著名的才子、文藝界的當紅偶像。每天都有人在他家門外排著長隊求書畫。

那會兒朝廷不太平，寧王朱宸濠一心造反，看中了才子的名人效應，於是軟硬兼施地拉他去給自己站臺。不想才子十分機智，躲在家裡裝病，拒絕了寧王遞出的危險橄欖枝……

看到這裡，恐怕十個人有九個會脫口而出：「唐伯虎！」

搖手指。正確答案是：文徵明。

大約因為文徵明是個老實人，不如緋聞小王子唐伯虎那麼聲名遠播，所以群眾就來了個「文冠唐戴」——把文徵明的事蹟套在了唐伯虎的身上。這是常有的事，不足為怪。

● 明 佚名《文徵明肖像》

言歸正傳，此時的蘇州城中，沈周已經去世，接棒坐上畫壇第一把交椅的就是文徵明本人。也就是說，仇英從一個自學成才的野路子，變成了被業界大老親自認證的天才新秀。

你別瞧前頭那幅畫像上的仇英已經老態龍鍾，其實，此時的仇英還沒滿二十歲。有文徵明這種「滿級大號」帶著練，仇英不僅很快走出了新手村，還得到了一般人做夢都想不到的機會。

有一天，文徵明對他說：「小仇啊，我最近有幅畫，已經畫得差不多了，你要不要來試試上個色呀？」這幅畫就是文徵明的《湘君湘夫人圖》。

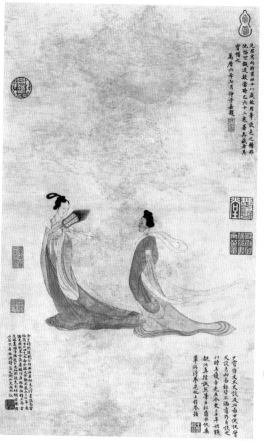

此畫根據屈原《九歌》中的《湘君》《湘夫人》篇而繪，主角是上古的兩位賢妃娥皇和女英，畫風則直追古早的魏晉風範——說人話就是，看上去有點兒「幼稚」。

　　女英的側臉畫得彷彿鬧著玩兒；娥皇左手結構成謎，疑似骨折；衣褶顯然違背了物理規律：誰家布料跟梯田似的？

　　難道這位四十八歲的畫壇領袖還沒掌握人物畫的基礎知識嗎？

　　其實，這些古怪的表現手法，正是文徵明故意為之。

　　因為他見過別人畫同樣的題材，畫中的上古二妃一副後世裝扮，畫面精工富麗，沒有一點兒「古意」，讓他痛心疾首。上哪兒去學「古意」呢？文徵明選擇了一代宗師顧愷之。

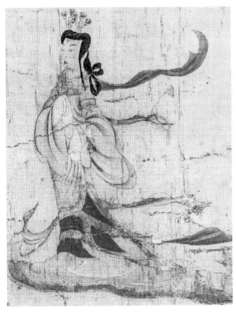

●唐 佚名 顧愷之《女史箴圖》摹本局部

　　那衣褶，那頭頸，那小手……是不是都找到了出處？

　　就連文徵明的勾線，用的也是顧愷之那種粗細一致、細韌連綿的「春蠶吐絲描」。

逆襲

183

關於春蠶吐絲描，《繪事雕蟲》一書中有這樣的記載：「筆尖遒勁，宛如曹衣，最高古也」。

換句話說，這種看似「幼稚」的畫風，實乃「大巧若拙」，是文徵明精心仿古的成果。

遺憾的是，仇英沒能抓住這個機會。他一連試了兩次，都沒能讓文徵明滿意。最後，這幅畫文徵明只好自己動手著色。

沒辦法，仇英的文化底子是個短板。此時的他連「屈原」「顧愷之」這幾個字都還不一定認得全，哪裡能把握住文徵明想要的那種「古意」呢？

文徵明終於發覺，仇英跟自己理想中的接班人相差太遠，要把這個基礎教育缺失的小文盲調教成博學鴻儒，未免有點異想天開。

但文徵明決定送佛送到西。前面不是說他跟唐伯虎是髮小（編注：源自於北京話的方言詞，指從小一起長大的玩伴，長大經常在一起的朋友。）嗎？哥倆一合計，就把仇英推薦給了周臣當學生。周臣是唐伯虎的老師，仇英就此成了唐伯虎的小師弟。

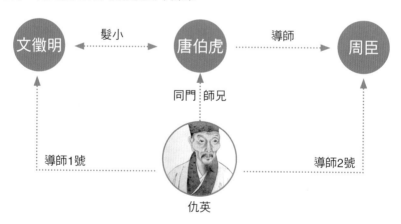

新任導師周臣最擅長的是「院體畫」，也就是宋代翰林圖畫院那種「皇室特供」風格的畫，講究工筆重彩，嚴謹寫實。前頭已經說過，當時的宮廷畫師大都是工匠出身，不見得讀過多少書，卻不影響他們畫出流傳千古的作品。對仇英來說，專攻院體畫再合適不過了。

沒學歷沒文憑？不要緊，熟讀《唐詩三百首》，不會作詩也會吟嘛。在周臣的指導下，仇英開始了海量練習，比起畫雞蛋的達文西有過之而無不及。既然已經打入了高端文藝圈，臨摹師長家中收藏的名畫就是仇英的日常功課。

　　自此，仇英眼界大開。

　　誰也阻擋不了這個小粉刷匠的飛升之路了——

他的發跡，首先是從山寨開始的。

　　可別看不起山寨，能山寨到以假亂真甚至青出於藍，也是一門絕技。仇英就是這樣一台身懷絕技的人肉複印機。

　　從五代南唐顧閎中的《韓熙載夜宴圖》到南宋趙伯驌的《桃源圖》，仇英應客戶要求臨摹的作品數不勝數。隨著技藝的日益精進，仇英甚至不再刻板地摹古，而是在保留原版風貌的基礎上又發揮自己的原創力，添加更符合時人趣味的元素。最終，當仇英仿作與真跡放在一起，行家甚至都說不出仿作和真跡哪個更高明。

大家來找碴兒

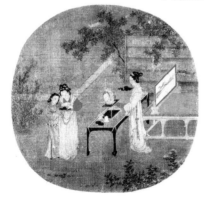

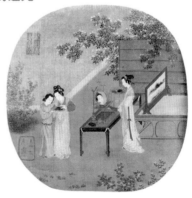

●宋 王詵《繡櫳曉鏡圖》　　　　　●明 仇英《臨繡櫳曉鏡圖》

經過大量臨摹仿古，仇英的功力又上了一個臺階：甭管是山水、人物、樓臺、花鳥，還是青綠、水墨、工筆、寫意，他的畫風幾乎不設限。

他能畫這樣的山：

● 明 仇英《臨宋元六景》局部

也能畫這樣的山：

● 明 仇英《潯陽送別圖》局部

還能畫這樣的山：

● 明 仇英《輞川十景圖》局部

甚至這樣的山：

● 明 仇英《赤壁圖》局部

他能畫這樣的女子：

●明 仇英《搗衣圖》局部

也能畫這樣的女子：

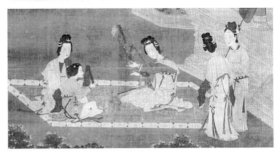

●明 仇英《女樂圖軸》局部

他能畫小清新的花鳥小品：

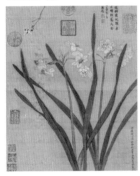

●明 仇英《水仙臘梅軸》局部

還能畫細節繁複到令人眼瞎的工細樓臺：

●明 仇英《西廂記圖冊》局部

也能畫壯闊的青綠山水：

●明 仇英《桃源仙境圖》

可婉約，可豪放；可疏朗清幽，可穠豔富麗；能畫明皇逃蜀道，也能畫美人理晨妝；能畫千峰秀色撲面來，也能畫一枝梨花春帶雨……一言以蔽之，你想要的樣子，仇英都有。

逆襲

187

後來，有位漢名叫高居翰的美國老先生研究中國藝術史，對仇英尤其關注。高老爺子覺得：要是拿一堆義大利文藝復興時代的畫作給仇英琢磨，再給他一套西洋畫具，保管仇英能在一兩天時間裡交出一幅文藝復興風格的油畫來。

我就看看，
不說話。

有這等絕技傍身，很快，仇英就迎來了大金主。

金主大人住在浙江嘉興，名叫項元汴，生平沒什麼別的愛好，就是愛畫。他直接把仇英接到自己的豪宅，打開收藏名畫的閣子，說：「你隨便吃，隨便住，隨便看，隨便畫。你照抄也行，原創也罷，反正我要所有人都知道，你的畫，已經被我承包了！」

他倆之間與當時一般的主客關係大不相同——幾乎像是粉絲「供養」偶像。在項家，仇英吃用不愁，有月俸，有年金，畫畫另有酬勞；創作自

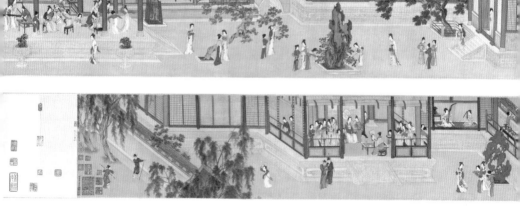

由，還有數不清的稀世名畫可以盡情觀摩學習。

試問，像這樣的金主，哪個文藝工作者不想來上一打呢？

在精神物質雙滿足之下，仇英抖擻精神，從摹古大闊步走向創新，畫出了絹本設色長卷《漢宮春曉圖》。

知道你看不清，但我真不是故意的⋯⋯《漢宮春曉圖》全長近六米，如果把它投放在現代人習慣的觀賞載體上，它就只能是這個樣子。

你有沒有發現，當時流行的這種「長卷」，特別像今天相機功能裡的「全景拍攝」？如果要把這幅畫完全打開，三張雙人床並排都未必放得下。當年，看畫人需要把它陳列在案上，展開多少就看多少，看完多少就捲起多少，與其說是在賞畫，不如說是在看「電影」。

這部「電影」的題材——大型後宮戲極受明人熱捧。所謂的「漢宮」，並非真的指漢朝皇帝的後宮，畫作實際呈現的是一種多元素雜糅的架空古代空間。正如這幅畫中，建築似明，服裝似唐，妹子們的身材似宋⋯⋯總之，認真你就輸啦。

●明 仇英《漢宮春曉圖》

逆襲

據說，仇英是個非常有職業精神的畫手，嚴格遵循一分錢一分貨的原則，絕不擾亂市場價。比如，一樣畫大理石臺閣，你要是付他五十兩，他會表現出大理石應有的顏色；你要是付他二百兩，他連大理石細密的紋理都能給你纖毫不爽地畫出來，經得起你拿放大鏡看。《漢宮春曉圖》就是值二百兩的那種，於是仇英毫無保留地奉上了他的拿手好戲：細節刻畫。

如果把剛剛那模糊難辨的細長條幅放大，你會發現無數令人咋舌的細節。全圖共九十六個女子，她們頭上的珠花、身上的披帛、手執的玩意兒，個個不同，絕無「撞衫」之虞。臺階、欄杆、庭柱、窗紙、竹簾，能雕花的雕花，能描金的描金，你注意到的、沒注意到的，仇英都不會放過。

仇英之所以會火，遠遠不只是因為他願意把細節刻畫到極致，更因為他的作品結合了「匠人畫」和「文人畫」兩者之長：既有端莊優雅的色相，又不失活潑喜慶的世俗情趣。

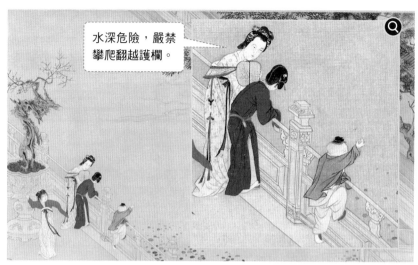

水深危險，嚴禁攀爬翻越護欄。

少女手裡拿的是《庫洛魔法使》的限量版衍生文創嗎？

來追我呀！

好春光，不如夢一場，
夢裡小魚乾香⋯⋯

追的文更新了，一起
翹了隔壁音樂課！

新刷子太抓粉，今天臉上的打亮好像打多了……

有的人年紀輕輕就已經有貓了……

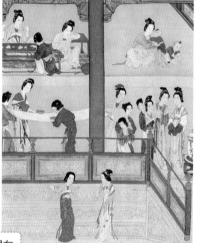

別以為看不出你們在cosplay《搗練圖》

●宋 佚名 張萱《搗練圖》摹本局部

……我現在洗頭來得及不？

前頭排隊拍證件照呢。

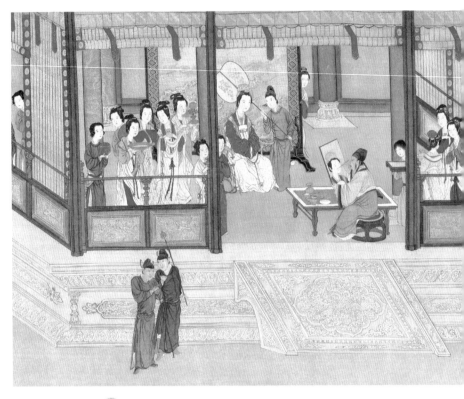

沒關係，臉都能給你畫小，改妝效還不是一句話的事兒。

咋辦，我今天打亮也打多了……

　　唐代的張彥遠在《歷代名畫記》中引顧愷之的《論畫》說：「凡畫，人最難，次山水，次狗馬；臺樹一定器耳，難成而易好，不待遷想妙得也。」而仇英同時精於「最難」的人物、「次難」的山水、「難成」的臺樹，是一位全能型選手。

　　當我們回望他一路走來的經歷，便會發現：仇英雖然在「出身」這一項上墊了底，不過論「天時」，他趕上了藝術市場空前繁榮的明朝中期；論「地利」，他選擇在當時書畫業最為發達的蘇州城落腳；論「人和」，他遇到了慧眼識珠的文徵明和唐伯虎；當然，論「個人奮鬥」，仇英更是頂格發揮：像《漢宮春曉圖》這樣的長卷，一般畫師嘔心瀝血才能完成一幅，而仇英一口氣就畫了同樣精細、同樣篇幅的N張，光是流傳至今的就有《臨清明上河圖》《職貢圖》《子虛上林圖》《千秋絕豔圖》……如果要把這幾幅長卷的細節統統放大、一一賞玩，只怕本書塞不下。

　　仇英的存在，簡直在為這句雞湯語錄現身說法：「以大部分普通人的努力程度之低，根本輪不到拚天賦。」

　　那些年，蘇州城裡有過數不清的小粉刷匠，可是最後只有一位成功轉型，修鍊成一代大師，躋身於「明四家」的行列。其餘人欠缺的，恐怕也不僅僅是天賦而已吧？

仇英
約1497-1552

　　或許由於畫畫過於努力，仇英在大約五十五歲時積勞成疾而過世。當年提攜他的忘年交文徵明反而活得更久，八十九歲時還能臨摹《蘭亭序》。

　　「明四家」的另外三位都是文豪，喜歡在畫上題詩，秀文采、秀書法；仇英則只留一個小小的名款。如果說這是為了不破壞畫面美感，他卻又從不拒絕文徵明、唐伯虎等人在自己的畫上舞文弄墨。

　　據信為仇英所作的《千秋絕豔圖》長卷，全長近七米，繪製約七十位女性名人。王昭君、蘇小小、文成公主、楊貴妃等人穿越時空，置身於同一畫面中。

唐寅
1470-1524

　　關於「江南四大才子」這個組合的成員，向來說法眾多，莫衷一是。但是，不管哪個版本，絕對少不了唐寅。仇英善用的「三白法」，在師兄唐寅筆下同樣出神入化。

　　從傳世的《孟蜀宮妓圖》中可以看得清清楚楚：美人的額頭、鼻梁和下巴敷著白粉，跟今天姑娘們往臉上打亮的位置差不離。

　　悄悄話：據說這位的春宮畫一時無兩，至今仍有《小姑窺春圖》藏於日本。

●明 唐寅《孟蜀宮妓圖》

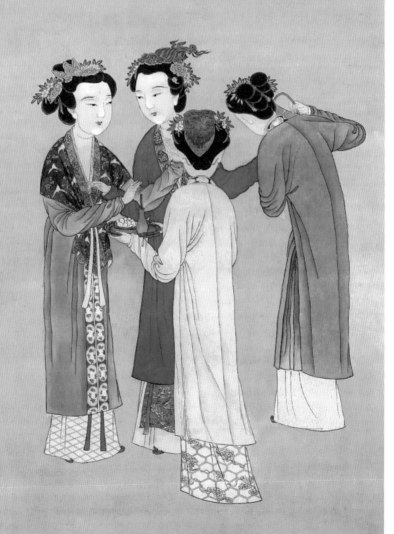

蓮花冠子道人衣日侍君王宴
紫微花榭不知人已去年闌綵
與李緋
蜀後主每於宮中裹小巾命宮妓
衣道衣冠蓮花冠日尋花柳以
侍酣宴蜀之謠已溢耳矣而主之
不把注之竟至溢驪伴後想搖
頸之令不無扼腕唐寅

逆襲

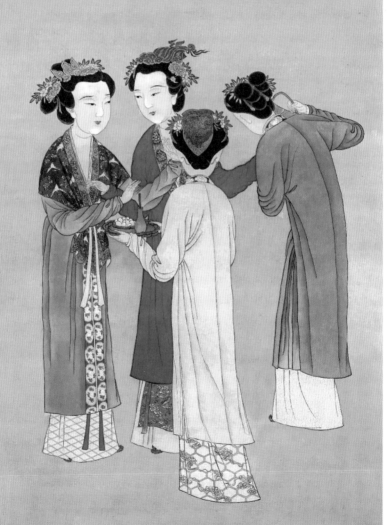

蓮花冠子道人衣日侍君王宴

紫微花榭不知人已去年闌絲

與幸緋

蜀後主每於宮中裏小巾命宮妓

衣道衣冠蓮花冠日尋花榭以

侍酣宴蜀之謠已溢耳矣而主

不抱注之竟至濫觴俾後想搖

穎之令木無扼脆晚唐寅

逆襲

197

文·曹昕玥

醜美

如果非要給全世界又貴又「醜」的名畫選出個首席，巴勃羅‧畢卡索的作品恐怕勝算不小。作為西洋畫圈子裡以怪奇風格出位的大師，他的國民度一騎絕塵，以至於很多人一看到支離破碎的臉孔、無處安放的五官，就能第一時間想到畢大師。

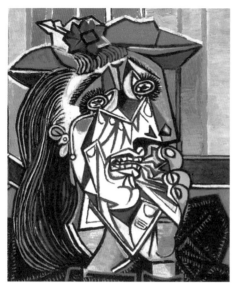

●西班牙 畢卡索《哭泣的女人》

這幅《哭泣的女人》也不例外：站在畫外的我們，不僅可以看到姑娘握著的手絹，還能同時看到藏在手絹下的手指、被手指捂著的嘴巴，甚至嘴巴裡面的牙齒和舌頭……原本處於立體空間的不同物體被拉扯到了同一個平面上——這就是畢大師開山立派的「立體主義」。

比起令人費解的「立體主義」，畢大師也有接地氣一點兒的作品，例如《沐浴》和《三位芭蕾舞演員》，好歹能看出胳膊是胳膊腿是腿，眼睛是眼睛鼻子是鼻子：

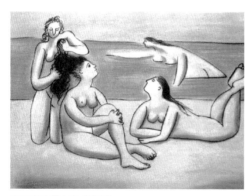

●西班牙 畢卡索《沐浴》

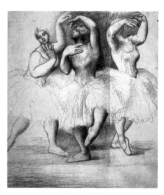

●西班牙 畢卡索《三位芭蕾舞演員》

不過，這扭曲的肩膀、變形的臀部、不成比例的手和臉，彷彿胡亂塗鴉，尤其是《沐浴》，如同小朋友的簡筆畫，不禁讓人懷疑：畢大師真的會畫畫嗎？

別忙著陰謀論，先來看看這幅《第一次聖餐》：

●西班牙 畢卡索《第一次聖餐》

這是畢卡索十六歲時畫的。瞧瞧人家的十六歲！十六歲時就能畫出古典寫實主義的作品，難道到他四十歲的時候，反而忘記該怎麼畫畫了嗎？顯然不是。畢大師只不過覺得，追求「畫得好看」「畫得像」實在太膚淺了，已經配不上自己的水準了。

有才，
就是這麼任性。

●西班牙 畢卡索《自畫像》

現在把目光轉回到咱中國畫。比畢卡索再早三百年，晚明畫壇上也有過這樣一位熱衷於創作「醜畫」的大師——陳洪綬。

跟畢卡索一樣，陳洪綬早年的畫風，也曾經中規中矩、端莊雅正，一看就是基本功扎實的學院派。比如說，十七歲的時候，他筆下的美人還是瓜子臉，八頭身，亭亭玉立，站姿優雅：

咱這八頭身的魔鬼身材，沒拖亞洲人後腿。

●明 陳洪綬《九歌圖十二開之湘君》局部

可是越到後來，他的畫越讓人看不懂了。陳洪綬筆下「美人兒」的模樣，漸漸超出了一般群眾的理解範圍……

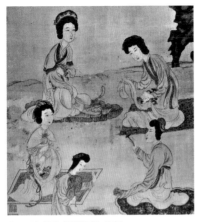

●明 陳洪綬《鬥草圖》局部

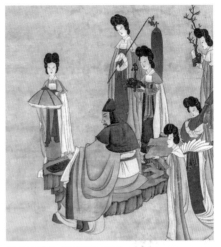

●明 陳洪綬《撫琴圖》局部

申明一下：圖片真的沒拉伸變形，
她們本來就長這樣！

　　看到這些頭大身短、脖子前傾、彎腰駝背的奇怪仕女，你可能會想：陳大師是不是對女性群體有什麼意見？這個，真沒有。

　　恰恰相反，陳洪綬還出了名地善解風情。

　　根據他的浙江老鄉朱彝尊在《靜志居詩話》中爆的料：達官貴人捧著金銀珠寶來求畫，陳洪綬連正眼都不得看一下的；但要是哪個漂亮女子跟他撒個嬌或者喝酒上了頭，他準保不用求便主動給人家畫。

醜
美

陳洪綬並不避諱自己的風流史，在他的詩詞作品集裡，光是提到紅顏知己董飛仙的就有三首，至於董小姐之外的豔遇，更是數都數不過來。比如他曾在《隱居十六觀圖》的畫跋中這樣秀了一把：畫下這幅畫的時候，我正在西子湖上開派對，喝得有點上頭。一個女子為我磨墨，另一個女子舔尖了毛筆，遞到我的手裡……「辛卯八月十五夜，爛醉西子湖。時吳香扶磨墨，卞雲裝吮管授余，樂為朗翁書贈。」

清人的《陳老蓮別傳》裡還記錄了一個更極端的故事：據說，清軍入關以後，陳洪綬被抓。清軍將領一聽這是大畫家陳洪綬，就命令他當場作畫。遭到拒絕後，清軍將領開始念毫無新意的反派臺詞：「敬酒不吃吃罰酒，那就別怪我不客氣！來人！」

清軍的刀架到了他脖子上，眼看就要血濺五步，可是陳洪綬依然咬緊牙關，堅決不畫。這時候，清軍將領忽然邪魅一笑，拍了拍手，叫出一個美貌的女子，手裡端著一壺好酒……清軍將領又道：「你剛說什麼來著？」陳洪綬問：「紙筆顏料在哪裡？」

總之，該書給陳洪綬立了這樣一個人設：**「生平好婦人，非婦人在座不飲；夕寢，非婦人不得寐。」**

那麼問題就來了：這些女子被他畫成這樣，不會捶他嗎？

沒關係，我們都已經習慣了。

其實，她們應該會很淡定，因為在陳洪綬筆下，男性的模樣更加一言難盡。不論是手和耳朵一樣小的陶淵明，還是疑似得了腮腺炎的阮修，或是滿臉寫著一個「喪」字的羅漢，又或是額頭有半個臉長的第七尊者……個個都生得骨骼清奇。

●明 陳洪綬《采鞠圖》

●明 陳洪綬《阮修沽酒圖》

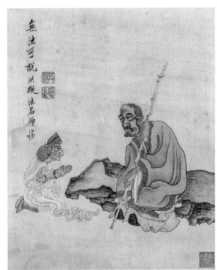

●明 陳洪綬《無法可說》

●明 陳洪綬《第七尊者》

醜美

再放一組特寫看個仔細：

　　對於大多數人來說，要是屋裡掛滿陳洪綬這種風格的作品，恐怕夜裡都癢得慌。然而，就是這樣的「醜畫」，在美術史上獲得的評價卻高得出奇。比如魯迅先生就親口說過：「老蓮的畫，一代絕作！」

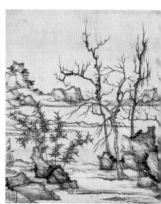

● 明 陳洪綬《老蓮撫古圖冊》局部

　　這位「老蓮」，就是陳洪綬。關於「老蓮」二字的由來，那還得從他出生以前說起——

　　據說有一天，有個道人送給陳老爹一枚蓮子，並且預言：「吃了它，你就能得到一個像蓮一樣的孩子。」陳老爹跟白雪公主一樣，面對陌生人給的食物，二話不說就吃了下去。所以，陳洪綬出生後，就得到了「蓮子」這麼個小名。

雖然他爹似乎有點傻白甜，但小蓮子一出生就穩穩戴上了「天才兒童」的光環。相傳，他四歲時就能在極短的時間內在白粉牆上畫出八九尺高栩栩如生的關公像，嚇得大人當場撲地，以為關帝公顯了靈。

等到小蓮子年滿十歲，請的兩位老師都覺得以自己的水準已經教不了他了——「等這小子學成畢業，什麼吳道子、趙孟頫都只能給他提鞋，哪裡還有我混飯的地兒啊？」「這娃是老天爺給飯吃。跟他的畫比，我的畫得扔。我宣布，從今天起，我退出人物畫壇！」

使斯人畫成，（吳）道子，（趙）子昂均當北面，吾輩尚敢措一筆乎！

這兩位老師分別是孫杕和藍瑛。他倆可不是什麼小人物，而是當時相當有名的畫家，尤其是藍瑛，身為武林畫派的一代宗師，他的作品至今都能在拍賣行裡破一兩個紀錄。

以上「彩虹屁」的真偽已不可知。有趣的是，雖然藍瑛傳世作品不少，但其中還真找不出什麼人物畫。

● 明 藍瑛《溪山雪霽》

明 藍瑛《白雲紅樹圖》

●明 藍瑛《山水冊》之五

　　漸漸地，天才兒童變成了天才中年人，再叫小蓮子有點兒不好意思了，於是陳洪綬就給自己取了個號——老蓮。

陳洪綬那些奇奇怪怪的人物畫一經面世就橫掃畫壇，不光引來一大批效仿者，還直接影響了清朝中期崛起的畫家群體「揚州八怪」，更成了清末「海派人物畫」的遠祖。

　　甚至還有一位名叫張庚的真愛粉，將陳洪綬的作品評為「三百年無此筆墨」，並玩起了「捧一踩一」：「陳老蓮的作品，比起仇英他們不知道高到哪裡去了！」

　　……畫得比仇英好？這評價是認真的嗎？

　　話不多說，來看一組對比圖：

仇英筆下的觀音

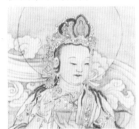

●明 仇英《觀世音菩薩》局部

陳洪綬筆下的觀音

●明 陳洪綬《觀音圖》局部

仇英筆下的仕女

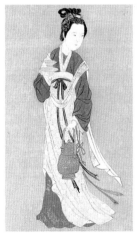

●明 仇英《漢宮春曉圖》局部

陳洪綬筆下的仕女

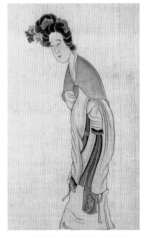

●明 陳洪綬《老蓮撫古圖冊》
　之十五

醜
美

仇英筆下的「鬥草」遊戲

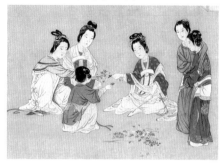

●明 仇英《漢宮春曉圖》局部

陳洪綬筆下的「鬥草」遊戲

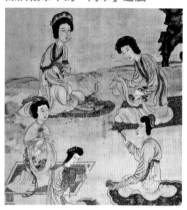

●明 陳洪綬《鬥草圖》局部

　　大家摸著良心憑本能講：到底誰的畫更好看？

　　然而，如果真的以「好看」作為判斷藝術價值的唯一標準，那麼，畢加索也就不會成為二十世紀最偉大的畫家之一，更不會成為世界上第一個活著看到自己作品被收入羅浮宮的畫家了。

說到底，究竟什麼是「好看」呢？

　　所謂「顏控」，不過是咱們身上的動物本能而已，它天經地義，遵循著大自然本來就有的秩序和規律。就拿人來說，比例和諧的身材、濃密有光澤的頭髮、光潔的皮膚、對稱的臉龐，都暗示著優越的基因和健康的體魄，所以通常人們會覺得：相較徹底背離以上描述的人，還是符合以上描述的人更好看。

　　比如，要是拿張大千筆下的仕女去和陳洪綬筆下的仕女做個對比……

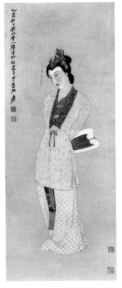

●近現代 張大千
　《仕女圖》

●明 陳洪綬《雜畫
　圖冊》局部

　　哪一位女子更「美」，似乎不言而喻。

　　那麼，既然「審美」是一種本能，究竟為什麼畫壇會湧現出「醜畫」，並且還能讓人們如癡如醉，甚至比那些「好看」的畫掀起更強烈的風潮呢？

　　這就不得不談一談藝術圈子裡的「審醜」傳統了——

　　「醜」，在道家精神中往往可以與「美」相容。比如《莊子》的《德充符》篇中就列舉了許多肢體殘缺畸形、面容極為醜陋的人物，盛讚他們的德行之美：「德有所長，而形有所忘」。

　　佛教禪宗就更明確了：都說眾生平等了，還分什麼美醜，論什麼妍媸呢？

　　於是，早在唐末五代時，就有一位擅長畫畫的貫休和尚冒出了這麼一個想法：「既然我佛不歧視長相醜陋的人，那為什麼菩薩羅漢都得往好看裡畫呢？」

　　說幹就幹，他立刻畫了一組《十六羅漢圖》，證明長得醜一點也不影響虔誠禮佛、普度眾生。結果是一炮而紅，影響深遠。

醜
美

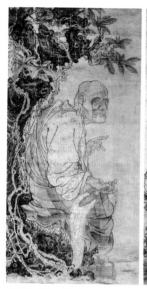

●五代 貫休《十六羅漢圖》局部

　　到了南宋，又出了一個怪咖梁楷，他的綽號乾脆就是「瘋子」，代表作之一是這幅《布袋和尚圖》——這種醜怪風尚，也同時出現在了石頭圈。

　　石頭還有圈？不錯，唐人就有「盤」石頭的愛好，而且石頭越醜越怪，身價就越高。

　　白居易作《詠石詩》：「蒼然兩片石，厥狀怪且醜。」

　　蘇軾也繼承了這個傳統，不光對醜石頭津津樂道，還畫了一幅《枯木怪石圖》傳世。

●宋 梁楷《布袋和尚圖》

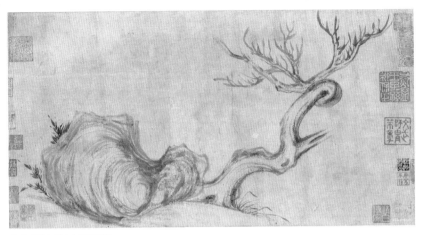

●宋 蘇軾《枯木怪石圖》

這真的不是個異形蝸牛嗎？

對於把枯木怪石畫成蝸牛這件事，蘇軾是很有底氣的。因為他自己說過：「論畫以形似，見與兒童鄰。」畫畫這種事，要是追求「畫得像」的話，跟小孩子有什麼區別！

話都撂這兒了，蘇軾要是還畫得活靈活現通俗易懂，豈不是自己打自己的臉嗎？所以，當這幅《枯木怪石圖》於2018年重見天日的時候，大家應該都會感嘆：東坡果然是條說話算話的漢子。

言歸正傳，以上所有的「醜畫」，之所以能得到一代又一代畫家的追捧，當然不是因為大家都瞎。

而是因為，這些作品所體現出來的「醜」和「怪」，雖然不和諧、不勻稱、秩序崩壞、比例失調，讓看到它們的人感到迷惑、壓抑、驚駭、厭惡……但是反過來說，也證明了它們能在第一時間攫取觀者的注意力，震懾觀者的心靈，從而產生一種比傳統的「美」更為強烈的感染力。

PS前　　　PS後

要是把陳洪綬的《第七尊者》PS成正常比例，是不是馬上覺得此畫平平無奇了？

　　傳統意義的「美」，是必須守規則、講法度的：三庭五眼、左右對稱、黃金分割……誰更符合標準，誰就更美。換句話說，「美」彷彿有尊卑高下，分三六九等。

　　在這樣的語境下，刻意的「醜」，反而象徵著對規則的嘲弄和顛覆，象徵著畫家奔向自由的反叛精神。

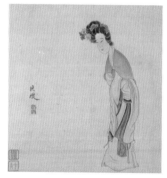

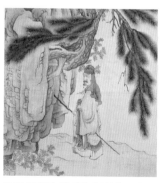

●明 陳洪綬《老蓮撫古圖冊》局部

而陳洪綬，只不過是沿著這條道路一往無前地走了下去。他會選擇這條路，似乎也是歷史的必然：

一方面，當中國畫發展到晚明以後，「前浪」們已經將「美」推到了極致，「後浪」很難再沿著同樣的路徑將之拍死在沙灘上，想要出頭，也只好另闢蹊徑，拓展新的空間；恰逢當時市民階層擴大，個體意識開始增強，藝術圈對那些個性張揚、與眾不同的東西也有了更高的接受度。

另一方面，陳洪綬的奇駭畫風，是在他經歷一系列的人間慘劇之後最終成形的。中年的他親歷了國破家亡、恩師絕食殉國、自己遁入空門……死是不想死，活又活不好，從一個肥馬輕裘的公子哥兒變成了憤世嫉俗的病老頭兒。

想想看，仇英生活在鼎盛的明中期，身處最繁華的蘇州城，從底層爬到上流文藝圈，處處逢貴人，一生都在走上坡路，與陳洪綬的經歷完全是兩個極端。**所以，仇英筆下那種溫潤和諧、熱熱鬧鬧的俗世之美，對陳洪綬來說，已經是追不回的前世，是幻滅了的騙局，是虛無的鏡花水月。**

自然，仇英那種畫，也就完全承載不了陳洪綬內心的痛苦和絕望。

● 明 陳洪綬《人物白描圖》

醜美

217

與陳洪綬經歷相似的，還有另一位明朝遺老畫家，八大山人——朱耷。跟陳洪綬一樣，朱耷也留下了大量風格詭異的畫作，比如他標誌性的「翻白眼」。

而在陳洪綬的畫作中，我們同樣不難找到「翻白眼」這個表情：

●明 朱耷《遊魚》

●明 朱耷《孤禽圖》

●明 朱耷《貓》

你翻，我也翻，大家一起翻。

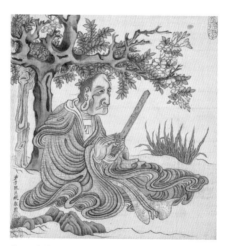

●明 陳洪綬《摹古雙冊》

十九世紀與二十世紀之交，美學大師鮑桑葵寫了一本《美學史》。他認為：凡是能向觀察者表現出情感特質的東西都是「美」的，與之相反的是完全缺乏情感色調的東西。**而那些通常被認為「醜」的東西，只不過是由於觀察者的軟弱引起了痛苦的感受，實際上它們並不是「醜」，而是「困難的美」。**

　　說得簡單點兒：「美」的反面並不是「醜」，而是那些索然無味、讓你的內心毫無波動的東西。

　　而陳洪綬的人物畫，恰恰是典型的「困難的美」，「醜」得高級，「醜」出了境界。

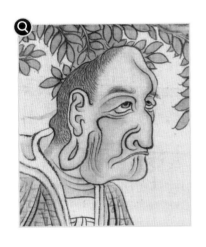

　　它的怪，它的冷漠、笨拙、粗糙和病態，只是作者對「圓潤、規則、美麗、雅正」及其背後那種意識形態的無聲質疑，是對慘澹人生翻了一個大大的白眼。

如果欣賞不來，
也許只能怪我們太過軟弱。

陳洪綬
1598-1652

陳洪綬二十八歲時花四個月時間畫了四十幅《水滸傳》人物肖像，此作品被稱為「滸葉子」，陳洪綬將其送給一位窮困潦倒的朋友。朋友賣了這套畫，養活了一家八口。

四十五歲時終於進了國子監，端上鐵飯碗，奉命臨摹歷代帝王圖；然而兩年後，明朝便滅亡了。

長女陳道蘊、妾室胡淨鬟，均為當時聞名越中的女畫家。

據張岱《陶庵夢憶》爆料：陳洪綬曾與張岱乘船出遊。深夜，一位女郎求搭「順風船」並在船上與二人歡飲達旦。女郎下船後，陳洪綬企圖尾隨，一直追到岳王墳，終失其蹤。

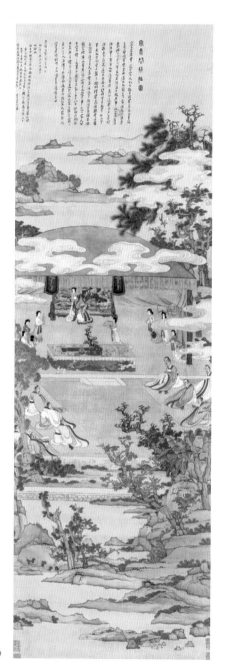

●明 陳洪綬《宣文君授經圖》

藍瑛
1585-1664或約1666

　　藍瑛雖曾在陳洪綬面前自愧不如，命卻比他強一些，藍瑛沒有年譜，卒年不確定。目前他已知最後的作品是八十歲畫的。

　　他的主要活動地以杭州為中心，足跡基本不出「包郵區」（即江浙滬一帶），一邊賣畫，一邊開美術指導班，賺得盆滿缽滿。他的追隨者們也主要集中於杭州一帶，這便是「武林畫派」得名的來由。

　　作為勞模畫家，藍瑛流傳下來的真跡甚多，光是上海博物館一處就有六十六幅！相較之下，本書中那些僅有一兩幅摹本存世的畫家實在是太虐太虐了。

● 明 藍瑛《溪閣清言圖》

醜美

221

文・魏茹冰 ——

洋氣

在十七世紀，中國畫家的眼是人情之眼，看山眉峰楚
楚，看水秋波盈盈，天地間充塞著一個大大的「我」。
同時代的歐洲畫家卻有幾分像上帝之眼，追求構圖均
衡、取型精準、光影確鑿。兩派本來不好調和，但偏有
人敢吃螃蟹。郎世寧是其中翹楚。

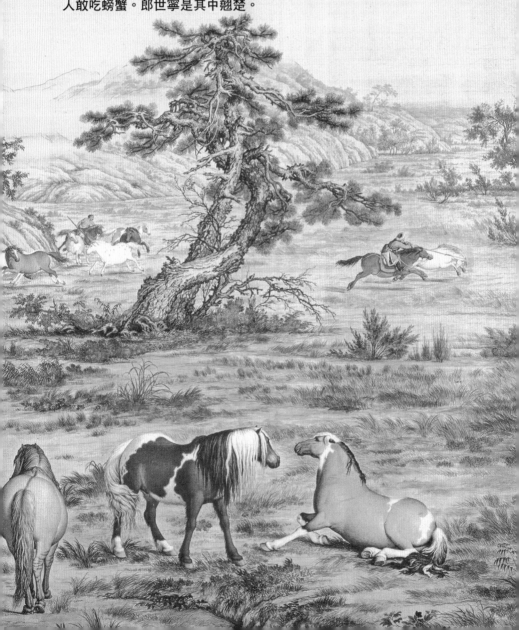

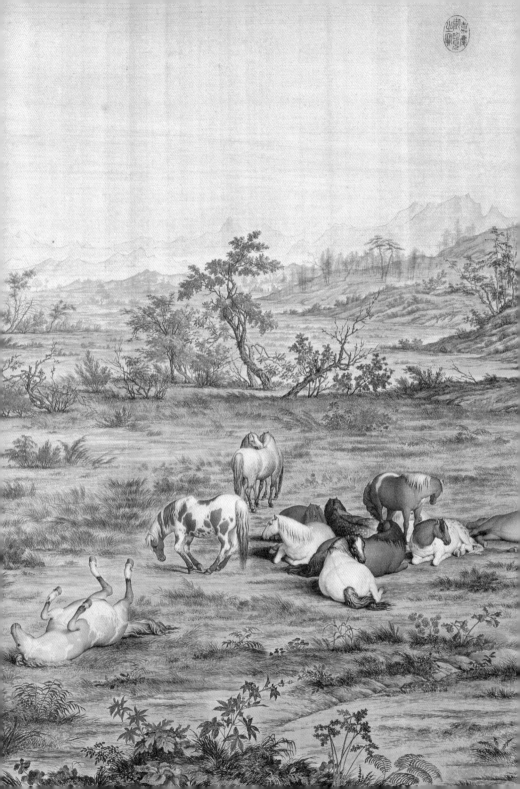

古畫中精品名作燦若繁星，要說誰最厲害，並沒有官方統一標準。不過，群眾的八卦心始終熊熊燃燒，經口口相傳，搞出一個「民間版十大名畫榜」。

1. 顧愷之《洛神賦圖》
2. 閻立本《步輦圖》
3. 張萱、周昉《唐宮仕女圖》
4. 韓滉《五牛圖》
5. 顧閎中《韓熙載夜宴圖》
6. 王希孟《千里江山圖》
7. 張擇端《清明上河圖》
8. 黃公望《富春山居圖》
9. 仇英《漢宮春曉圖》
10. 郎世寧《百駿圖》

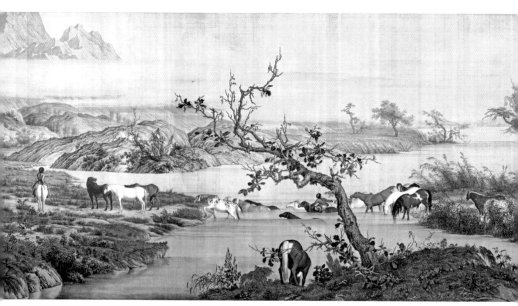

● 清 郎世寧《百駿圖》

所謂十大名畫，並不是精確的十幅畫。像《洛神賦圖》，真跡已經沒有了，只留下摹本四件。《唐宮仕女圖》中張萱的《虢國夫人遊春圖》和《搗練圖》也同樣只有摹本，據說作者是宋徽宗，不過也有人認為其實是宮廷畫家代筆。**《富春山居圖》本是一幅完整的畫，在歲月流轉中被分割成兩段，上卷留在浙江，下卷卻去了臺灣，隔海相望。**

　　上榜的畫也並非一定比沒上榜的強出十萬八千里，而是說，它們在各自的時代，代表著特定類型畫的最高水準，在觀眾心中已形成難以動搖的「品牌效應」。

　　十大名畫前九名都是中國人所作，最後那幅《百駿圖》有點特殊，作者是位如假包換的老外。

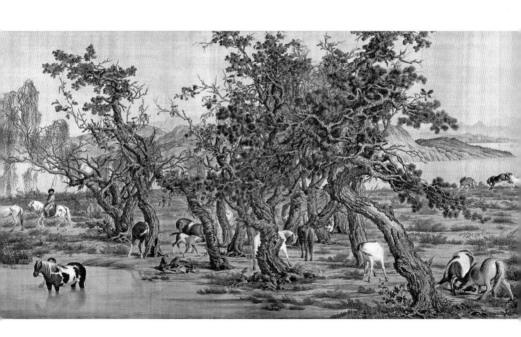

洋氣

227

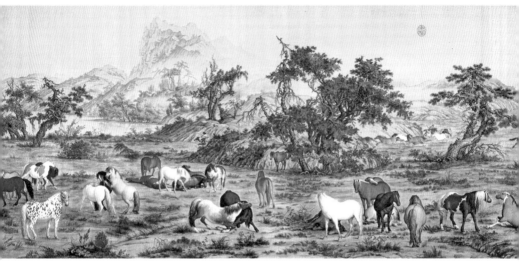

●清 郎世寧《百駿圖》

　　一個外國人，不遠萬里來到中國，想幹的沒幹成，幹了一輩子不想幹
的事兒，還出了名，這到底怎麼回事？

　　這個叫郎世寧的外國人其實不姓郎，原名是Giuseppe Castiglione，讀成
朱塞佩・伽斯底里奧內……為了行文方便，還是叫他郎世寧好了。

●清 郎世寧《郎世寧自畫像》

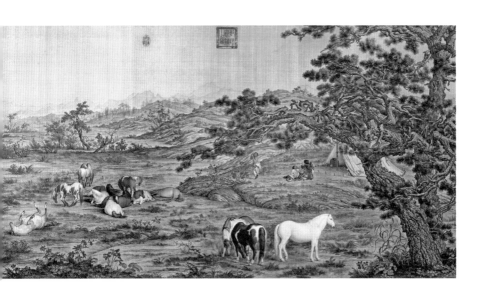

　郎世寧是義大利人，生在一個中國人看來很吉利的年分：1688年，年紀輕輕就加入了耶穌會。

　耶穌會是天主教下邊的一個門派。正所謂有人就有江湖，耶穌會和其他教派比，自帶一份神祕氣質。耶穌會士（耶穌會成員的統稱）不穿僧衣、不用剃頭，愛幹什麼幹什麼，但文化技能要求高，想正式入會，起碼「雙學士學位」起步。數學英語、天文地理、國際政治、吹拉彈唱，什麼都得會，當然，也包括會畫畫。

　郎世寧年輕時，歐洲畫壇流行巴洛克風。如果用一個詞形容這種風格，那就是華麗。十七世紀的歐洲，靠海外殖民大口吞吃美洲和非洲的財富，資產階級崛起，人們渴望發財致富，幻想每天醉倒在金幣堆裡。兩隻手規規矩矩交叉在胸前的聖人像過時了，畫家們絞盡腦汁追求畫面的豪華、動感、緊張、刺激！簡言之，就是越有故事性、越「戲精」越好，這時代表性的大畫家有卡拉瓦喬和魯本斯。

洋氣

●義大利 卡拉瓦喬《施洗約翰的斬首》　　●比利時 魯本斯《三王來拜》

　　郎世寧在老家也算有名氣，給教堂畫過不少壁畫。不過，二十六歲那年，他做出了一個改變一生的選擇：

去中國，傳教。

　　十七世紀到十八世紀，歐洲的天主教會很腐敗。英國、法國、瑞士、德意志紛紛鬧改革，上層社會不肯再帶教會一塊兒玩。沒辦法，耶穌會拿地球儀撥了一圈，切蛋糕似的切出七十七個區，讓會員們自帶乾糧開拓海外市場。

　　郎世寧選擇去中國，其實是因為誤會。這時中國人在歐洲的名聲還不錯，遠不是後來的「東亞病夫」。大家以為中國人活得可文明、可優美了，君聖臣賢，簡直就是柏拉圖筆下的理想國、烏托邦。這麼文明的國家居然不信仰上帝，郎世寧覺得不太好，於是毅然決定了下半輩子的奮鬥方向。

他搭船從義大利出發，次年五月成功抵達北京，然而現實開了個大玩笑。首先，中國肯定不是歐洲人幻想的樣子，其次，中國人不太把宗教當回事。求財找趙公爺，求子找觀音，求雨找龍王，神仙們各自負責一攤業務。上帝要來開分舵？沒問題。可以跟上邊幾位排排坐，逢年過節，燒酒、冷豬肉安排上，瞧你大老遠來的，興許還給多分一塊。傳教士前輩們對郎世寧的到來表示熱切歡迎，同時諄諄告誡：想在中國吃得開，得走上層路線。

康熙皇帝那年六十一歲了，依舊是個好奇寶寶。見郎世寧會畫畫，開心得不得了，讓他先畫個肖像瞅瞅。

給皇帝畫像，這是一項光榮而又危險的政治任務。

對於中國人，肖像是給後代看的，像不像本人無關緊要，關鍵是體面。如今我們能見到的民間祖宗像，基本長得差不多，男的官袍加身，女的鳳冠霞帔，和藹可親大圓臉。

至於皇帝像，賢君萬古流芳，當然更要畫得偉岸，讓小老百姓一看就肅然起敬。明朝不少畫家被朱元璋殺掉，據說是因為畫得太像，本主嫌醜……理想的君主應該是閻立本筆下這樣的。

●唐 閻立本《步輦圖》

瞧李世民，隆準鳳目，高貴中
帶著威嚴，身形也被畫得比抬輦的
宮女壯碩許多，一個夠打十個。

　　與左側的官員和使臣對比，地
位高低一目了然。

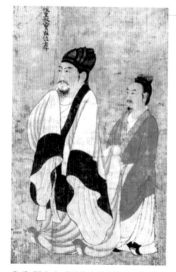

●唐 閻立本《歷代帝王圖》局部

　　當然也有比較孬的皇帝，比如這位陳
後主舉袖遮臉，表示沒有面孔見人。

　　直到明代，帝王肖像畫家仍然遵循著
閻立本留下的基本原則。皇帝的面龐應當
端莊而飽滿，眼神不怒自威，鼻梁挺直，
耳輪闊大，暗示洪福齊天，就連眉毛鬍鬚
也得妥善安排，配合展現像主的陽剛氣
概。

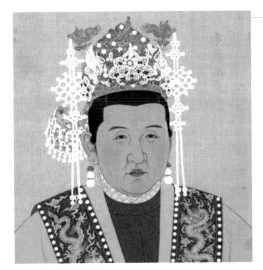

● 明　《孝慈高皇后像》

至於皇后像，當然和男性有些區別，不過審美標準大體差不多。瞧瞧朱元璋妻子馬氏的畫像。

中國帝王畫不注重塑造立體感，不追求強烈的光影效果，不在乎透視，也不太在意生理學，一切都為展示君主的聖明服務，這是農業時代繪畫的特徵。和近代歐洲君主畫像相比，我們會看到有趣的品味差異。

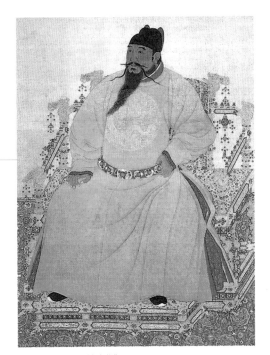

● 明　《明成祖朱棣畫像》

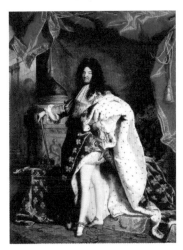

● 法國　里戈《路易十四肖像》局部

別說緊身絲襪和高跟鞋，中國皇帝連下半身輪廓都不會輕易讓你瞧見。也沒哪個中國畫家敢在皇帝臉上塗這麼厚的陰影，算命先生管這叫陰陽臉，面帶晦氣，畫成這樣不死也得脫層皮。皇帝正大光明，當然更不能站在黑旮旯裡，不然成何體統。康熙皇帝如果和自號「太陽王」的路易十四打照面，大約免不了袖子一甩，送上四個大字：「爾乃蠻夷！」

　　初出茅廬的郎世寧就犯過錯，把康熙畫成陰陽臉，皇帝氣個半死。好在他腦子活，趕緊跟如意館的中國畫家學習，將畫風改成類似下圖。

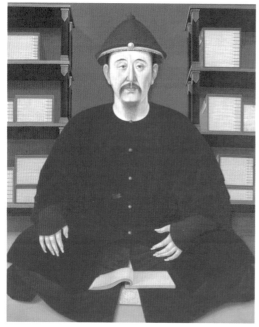

●清　《康熙帝讀書像》

　　清宮規矩大，皇帝、后妃的畫像上通常不許畫家題名，所以這畫沒法確定作者，但技法毫無疑問是從歐洲來的。畫家非常慎重，用淺淡的紅色描繪康熙臉上的陰影，讓臉色顯得紅潤，避免陰陽臉，也保住了立體感。衣服的褶皺用明暗表達，背後的書架符合近大遠小的透視原則。同時巧妙

貼合了中國人的審美心理，皇帝端坐中央，身後兩個大書架對稱擺放，像侍從一樣護衛皇帝，謹守自閻立本一脈相承的帝王氣派。中西合璧，煞費苦心。

把吃飯本事練扎實後，郎世寧被安排住在故宮外邊的「員工宿舍」，每天步行進宮上班。夏天曬成人乾兒，冬天冷得哆哆嗦嗦，還得自己生爐子烤顏料，不然就全凍上了。並且還要遵循不許曠工、不許瞎逛、不許交頭接耳的規定，早七晚五，慘過打黑工。

郎世寧趁機趕快請求偉大的陛下開恩，准他在京師傳教。康熙十分感動，然後拒絕了。

環境是艱苦了點，但郎世寧不拋棄、不放棄。沒準上帝聽見了他的呼喚，沒過幾年，康熙打獵吹了冷風，拉肚子，迅速地「見了上帝」。

接任的是雍正，一位比較奔放的漢子。他當家時間雖短，但是在祖孫三人裡算腦洞最大的，審美也是不拘一格。

正經的時候

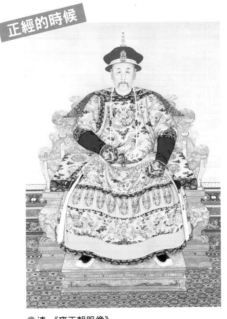

●清 《雍正朝服像》

洋氣

不正經的時候

● 清 《胤禛行樂圖冊
之刺虎》

瞧這假髮、花衫、亮藍襪，誰說中國皇帝沒有一顆悶騷的心？

每當雍正皇帝想給自己放假，都愛跑去圓明園，那是老爹賜給他的別墅。單是住著還不爽，又喊郎世寧把自己快樂玩耍的場景畫下來，一口氣整了十二幅，名叫《雍正十二月令圓明園行樂圖》。

● 清 郎世寧《雍正十二月令圓
明園行樂圖之三月賞桃》

幹了這麼多活兒，該感動皇帝了吧？

並沒有。

雍正從老爹手裡繼承的不止圓明園，還有一個超級龐大的帝國。皇帝們幾千年都在玩大一統，偏偏這幫外國傳教士不識抬舉，整天鼓吹什麼天主至大，到處拉人頭，四書五經也不學，忠孝仁義也不講，那還行？禁了！

其實康熙就想動手來著，但他老人家愛面子，把得罪人的活兒甩鍋給了雍正。

雍正是個實誠人，上來就幹。查封了耶穌會所有房產，攆雞似的把傳教士們驅逐出境，可偏偏沒捨得放走郎世寧。

傳教是不可能的，郎世寧想辦美術學校，也不讓，只許收幾個小學徒。

在皇帝眼裡，畫家就是給自己服務的，培養那麼多做什麼呢？浪費糧食！郎世寧能怎麼辦？當然只有埋頭畫畫。

巨作《百駿圖》就誕生在這時。這張圖現存兩個版本，畫在紙上的稿本被收藏在紐約大都會博物館，絹質的正本在臺北故宮博物院。

由於全畫太大，我們分幾部分看。

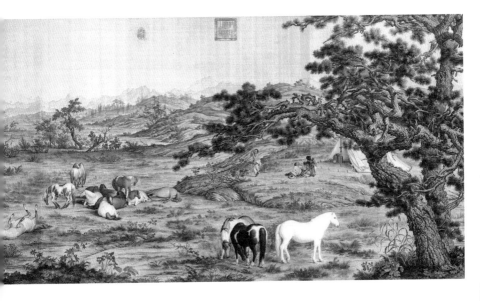

洋氣

237

畫卷開頭，前景是兩棵頂天立地的古松，樹下佇立一匹全身雪白的駿馬，就像一道白光照亮了畫面。後邊山坡上搭起了帳篷，三位牧人正懶散地打發閒暇時光，還有條黑白小花狗探頭探腦。遠方的山巒幾乎與天空融合在一起，只留下淺淡的輪廓。古松、駿馬、帳篷和遠山都使用了傳統的國畫線描，但對近處的景物，畫家同時也使用了歐洲人擅長的明暗調子，讓整幅作品呈現出既有線條又有光影的獨特效果。

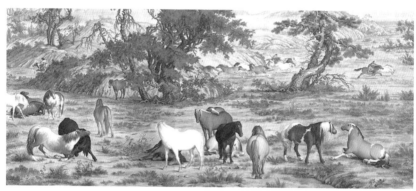

　　第二段出現了縱馬奔馳的牧人，遠方的馬兒在撒歡，近處的悠然曬太陽，還有兩匹公馬打得難分難解，大概發生了「情感糾紛」。

　　大部分馬兒都營養充足，膘肥體壯，不過也有特例，就像這匹孤獨的瘦馬。

　　馬頭低垂，形銷骨立，鬃毛幾乎掉光了，在一大群肥壯的「同事」中顯得格格不入。

《百駿圖》中一共有三匹這樣的瘦馬，惹得後人浮想聯翩。有人說這是郎世寧在偷偷地傳教，用瘦馬隱喻死亡，告誡觀眾世俗的好日子不會長久，信教才能上天堂。也有人覺得，瘦馬可能是郎世寧自己的化身，背井離鄉，事業不順，活得不太開心。

　　這一段中有角力的馬、躺屍的馬、勾肩搭背的馬、孤芳自賞的馬，遠方牧人揚起套桿，正要將打架的兩個傢伙分開。

洋氣

239

　　母馬帶著吃奶的小馬，不遠處的地上扔著皮大衣，大衣的主人正站在小河當中幫馬兒洗澡，河水清澈，能看見倒影。另一匹馬在樹上蹭癢，驚動騎馬的漢子回頭張望，又或者是擔心同伴的衣物被淘氣的馬兒踢下水。

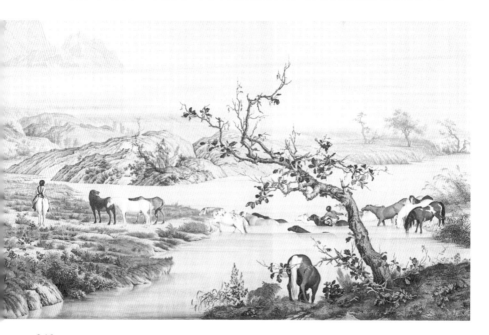

畫卷結尾部分，節奏歸於平緩，水面由狹窄轉為開闊，馬群在牧人帶領下排隊渡過河水，一位牧人背對觀眾站在岸邊，將人們的視線引向遠方雲煙深處，為整卷作品畫上句號。

這一百匹御馬花了郎世寧整整四年時間，畫成時為1728年，他剛好四十歲，才華和精力都在巔峰。

● 清 郎世寧《聚瑞圖》

都說四十不惑，經過多年歷練，郎世寧已能圓熟地表現皇帝最喜歡的題材。不過，討好皇帝也是很辛苦的，畫家常常被迫放棄原則。

像這幅《聚瑞圖》，瓷瓶裡插著蓮花和粟米，寓意吉祥豐盈。郎世寧知道中國人喜歡好事成雙，所以不僅將蓮花畫為並蒂蓮，連粟米也被安排成一根莖上兩個穗。他巧筆勾勒片片花瓣，給每朵花精心設計不同角度，讓它們俯仰成趣、迎送雍容。皇帝討厭陰沉的黑影，於是郎世寧煞費苦心，不惜違背色彩理論，用討喜的紅色來描繪花朵的背光部分。但是，在皇帝不那麼注意的背景處，花瓶上、荷葉上，郎世寧仍然忠實地為我們描繪出了陰

洋氣

影。郎世寧大多數作品都在寫實和迎合的夾縫裡掙扎，這就是為什麼他筆下細節精緻，而整體畫面卻總顯得不夠自然的原因。

●清 郎世寧《嵩獻英芝圖》

這是郎世寧畫給雍正的壽禮，「英芝」就是鷹和靈芝。山石流水寓意江山萬年，蒼松靈芝意在祝皇帝壽比南山，目光炯炯的雪鷹也是在暗捧皇帝的神明英武。

中國人愛看的東西，幾千年下來早成了套路。什麼歲寒三友、花間四君、福祿壽、肥馬瘦驢子、怪里怪氣的假山石加小亭子、小人兒，再來點

美麗的女子，齊活。這個，郎氏學得很溜。

但最經典的國畫用線技法他學不來。

中國人玩線條，中國畫是像寫書法那麼「寫」出來的。宋朝寫實工夫已經登頂，元朝往後另闢蹊徑，玩寫意。倪雲林、文徵明、八大山人這幾位都是高手，一支毛筆一碗墨，玩的就是意境。顏色不重要，淡淡一層就行。造型也不重要，太追求形似反而破壞氣氛。

而郎世寧不懂中國書法，也就駕馭不了線條。**他畫國畫，好比讓外國人耍少林七十二絕技，招式是東方的，內功還是自己的。**也虧得他苦心鑽研，居然把近代歐洲和古典中國完全不同的兩種風格硬揉到一起，創出了獨門絕技。

其實中世紀歐洲畫家也沒有強到哪兒去，勾個線、填個色，沒透視、沒明暗、構圖呆，整體美感未必比得上中國人的作品。十五世紀以後科技逐漸發達，藝術才跟著突飛猛進。要設計複雜的機械、樓房，得畫精確圖紙，確保按圖紙一比一出產品，於是有了透視學。醫學也在進步，依靠人體解剖，畫家才能準確把握形體的微妙細節。如此等等，都是資本主義時代之後的事。

郎世寧算不上驚世天才，但憑著扎實的基本功，震一震中國王公貴族綽綽有餘。這時他已經有了不少粉絲，有個小夥天天往畫室跑，一蹲大半天，還和他討論技法，這人叫弘曆，雍正家的四兒子。

雍正幹了十三年，在上班期間過勞猝死了。弘曆繼承大統，改年號乾隆。

郎世寧迎來了職業生涯中的第三位老闆。如果說康熙是被做皇帝耽誤的學霸，雍正是直腸子背鍋俠，那乾隆就是自戀狂文青。畫畫那是不擅長的，但是擅長指手畫腳。

寫真世寧擅我少
年時入室瞻然者不
知此是誰
壬寅暮春沐題

●清 郎世寧《平安春信圖》

畫裡兩人身穿大袖道袍，也叫直裰，腰繫絲條，裙子下半遮半掩露出鮮豔的小翹頭鞋。這身打扮是明朝後期的時尚，髮型卻有點讓人疑惑。腦袋光溜溜，很像喬裝下山偷酒喝的花和尚，其實這正是清前期男子髮型的真實狀況。那時成年男人腦瓜基本剃光，只留頭頂一撮，紮一根細溜小辮。至於清宮劇裡常見的陰陽頭、大辮子，要到清末才出現。

開始大家以為右邊的少年是乾隆，左邊中年大叔是他爹雍正。兒子從老爹手裡接過象徵春天的梅花，寓意皇權交接。後來有學者考證發現，原來大叔也是乾隆自己，中年乾隆和少年乾隆同時出現在畫裡，也就是他自個跟自個玩了一把穿越，由不得觀眾不服。

口說無憑，有圖有真相。

●《平安春信圖》局部之弘曆像

● 清 郎世寧《乾隆皇帝大閱圖》局部

　　到乾隆手裡，郎世寧的生活水準肉眼可見地提高了。朝廷給安排了獨門小院，還給了個「奉宸苑卿」的頭銜，三品官，不算小。

　　同事們眼紅死了，但沒轍，誰叫這個洋鬼子對自己的要求比儒生都嚴格呢。來中國之前，郎世寧發過大誓：戒財、戒色、戒怒，一切為上帝服務。在宮裡任勞任怨，什麼活都幹，畫畫、帶學生、幫著設計圓明園，還出書教透視。碰上這號人，饒是弘曆小心眼好猜忌，也挑不出毛病。

　　畫不過郎世寧不要緊，可以鄙視他！**當時主流畫壇對郎世寧的評價是：「所畫人物、屋、樹，皆有日影。其所用顏色與筆，與中華絕異。布影由闊而狹，以三角量之。畫宮室於牆壁，令人幾欲走進。學者能參用一二，亦具醒法。但筆法全無，雖工亦匠。故不入畫品」。**

　　經郎世寧幾十年辛勤傳播，中國人已經知道明暗色調和透視法能讓畫面更逼真。不過，絕大多數畫家沒將「逼真」當回事，仍然固守元朝以來的寫意畫風，他們覺得：不就是畫得像嗎？宋朝的御用畫師們哪個畫得不像？沒什麼大不了。這個洋鬼子不懂筆墨，就是不行，說你不行就不行！

洋氣

沉醉在農業文明最後一個盛世中的人們不知道，沐浴著資本主義曙光與硝煙而生的近代歐洲畫，和十二世紀的宋畫並不是一回事。

　　乾隆對主流見解大為贊同，天朝上國的藝術水準，那必須是最高的！

　　頭一轉，又找到郎世寧：那個，咱這不剛上位嘛，圖喜慶，給畫個像唄？

●清 郎世寧《心寫治平圖》，又稱《乾隆帝后妃嬪圖卷》

還有我老婆，也給畫個，沒什麼避忌的，咱倆誰跟誰呀。

心口不一的文青皇帝，
也是夠可以的。

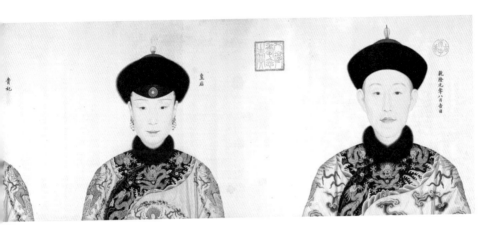

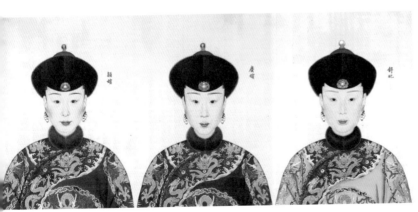

● 《心寫治平圖之乾隆像》　　　　　　● 《心寫治平圖之富察皇后像》

　　畫中皇帝一人，后妃十二人，其中乾隆兩口子是郎世寧親筆，其他人則是郎氏學生們的作品。得虧有郎世寧，我們才能知道這一大家子的真實長相。

　　畫上的乾隆很年輕，這時他剛剛登基，才二十五歲，身邊的女性是結髮妻子，也是他心裡的白月光，富察皇后。乾隆頭像右上角朱印的印文是「古稀天子」，從開始畫到全部完工，四十多年過去了，富察氏和郎世寧都已不在人間。

　　也不知七十歲的乾隆對著風華正茂的自己，會是什麼心情。據說，這幅畫乾隆一輩子只看過三遍，其他時間都珍藏在祕閣，敢偷看者凌遲處死。

1766年，郎世寧在北京去世，享壽七十八。老朋友乾隆親自下旨安排喪禮，哀榮備至。

郎世寧在中國待了五十一年，遠遠長過在祖國義大利度過的時光。雖然傳教夙願沒能實現，但憑著和皇帝的關係，總算幫到不少落難教友。

不過教會對他很不滿意。不好好傳教，只會拍中國皇帝的馬屁，簡直廢物，弟兄們並肩上，鄙視他！

郎世寧啊郎世寧，一個大寫的慘。

人家又不是專業畫畫的，只不過一不小心出名了嘛，完全是誤會。不過，塞翁失馬，焉知非福。十七世紀到十八世紀，歐洲畫壇群星璀璨。除了卡拉瓦喬、魯本斯、林布蘭這些先輩巨匠，還有華鐸、布雪、夏丹等大批好手陸續登場。郎世寧如果待在老家，憑他的本事，大致也就混到三線開外，死後有沒有人記得都很成問題。而他出於誤會跑到中國，反而開創了獨一無二的畫風，成了國畫名家。要說誤會，這或許是個美麗的誤會。

乾隆時代的人們不理解郎世寧，今天的中國人則將他視為促進中西美術交流的重要使者。藝術的前行自有其規律，郎世寧來得有點兒早，不過也挺好。

「你幹嘛老惦記著上天堂呢？先活好這輩子唄，萬物自有安排。」

不知在天上的郎世寧會不會偶爾想起，第一次見到康熙皇帝時，這位中國老人對他說的話。

郎世寧

1688-1766

郎世寧生於義大利的米蘭，不過耶穌會將他劃到了葡萄牙傳教區。奧地利王后請郎世寧給王子公主們畫過像。郎世寧本來可以留在歐洲做宮廷畫師，但他喜歡冒險。

在郎世寧的時代，從歐洲去中國必須先繞過非洲好望角，在印度果阿中轉，穿越麻六甲海峽，來到澳門，最後才能抵達中國唯一對外開放的港口：廣州。

郎世寧在雍正年間的畫都是他自己所作，到乾隆年間更多是與人合作。通常他負責畫人或動物，別的畫家畫背景。

郎世寧多次拒絕乾隆封官，後來還是皇后說服了他。

郎世寧被安葬在北京郊區長辛店附近，葬禮使用了吹鼓手和十字架，同他的畫風一樣，中西合璧。

●清 郎世寧《圓明園銅版畫畫冊》局部

王致誠
1702-1768

郎世寧的同事，本名Jean Denis Attiret，法國人，也是耶穌會傳教士。他是個甜食控＋急性子，在清宮裡待得相當鬱悶，全靠溫柔的郎世寧勸慰開解。

在給朋友的信裡，老王吐槽中國畫是一種「用水在白色薄紗上作畫」的奇怪玩意兒，不能畫出陰影，沒有漸變，也沒有「空中視線」（即透視），讓從小在義大利學習正統油畫的他百思不得其解。

除了分內的活兒，老王還得幫文青乾隆修改他的爛畫兒。他忙不過來，於是變身包工頭，負責構思、畫人物，其他的交給中國助手，所以說工作室這種東東，也是「自古而來」。

●清 王致誠《乾隆射箭圖》

讀出中國繪畫的內心戲

十大主題劇透時代風尚、熱議奇人軼事，解讀畫作背後的文化和美學密碼

作　　　者	魏茹冰、曹昕玥
封 面 設 計	許紘維
內 頁 排 版	陳姿秀
文 字 校 對	呂佳真
行 銷 企 劃	林瑀、陳慧敏
行 銷 統 籌	駱漢琦
業 務 發 行	邱紹溢
責 任 編 輯	賴靜儀
營 運 顧 問	郭其彬
總 編 輯	李亞南
出　　　版	漫遊者文化事業股份有限公司
地　　　址	台北市105松山區復興北路331號4樓
電　　　話	(02)2715-2022
傳　　　真	(02)2715-2021
服 務 信 箱	service@azothbooks.com
營 運 統 籌	大雁文化事業股份有限公司
地　　　址	台北市105松山區復興北路333號11樓之4
劃 撥 帳 號	50022001
戶　　　名	漫遊者文化事業股份有限公司
初 版 一 刷	2022年1月
定　　　價	台幣450元

ISBN　978-986-489-558-8

本作品中文繁體版通過成都天鳶文化傳播有限公司代理，經北京鳳凰聯動圖書發行有限公司和江蘇鳳凰文藝出版社有限公司有限公司授予漫遊者文化事業股份有限公司獨家出版發行，非經書面同意，不得以任何形式，任意重製轉載。

國家圖書館出版品預行編目 (CIP) 資料

讀出中國繪畫的內心戲：十大主題劇透時代風尚、熱議奇人軼事，解讀畫作背後的文化和美學密碼 / 魏茹冰, 曹昕玥著. -- 初版. -- 臺北市：漫遊者文化事業股份有限公司, 2022.01

256 面；14.8×21 公分

ISBN 978-986-489-558-8(平裝)

1.CST: 中國畫 2.CST: 藝術欣賞

944　　　　　　　　　　　　　　　110021423

漫遊，一種新的路上觀察學
www.azothbooks.com
漫遊者文化

大人的素養課，通往自由學習之路
www.ontheroad.today
遍路文化·線上課程